彩繪你的生活

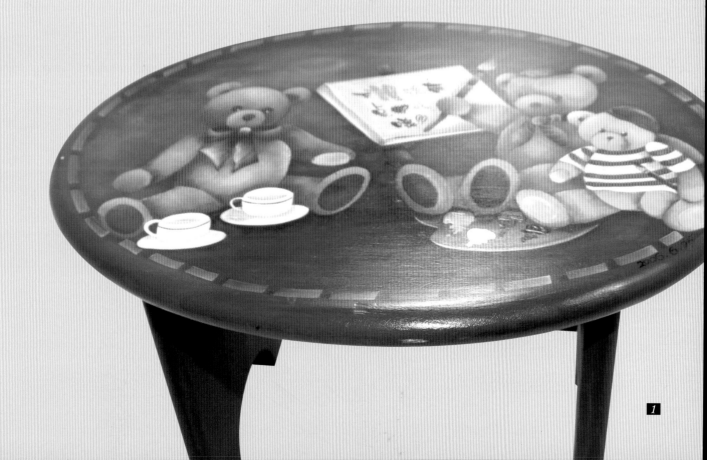

彩繪你的生活

彩繪 源起於18世紀歐洲皇宮室內設計，後來隨著人們移民至美國及世界各地，彩繪也因此而流傳開來...。

現在更研究發展至可繪圖於各式告樣不同的材質上；例如家具、木製品、陶瓷、玻璃、布、金屬、塑膠等等...。

如今，許多人認為彩繪是【充滿人們生活的藝術】，也因此，彩繪便開始受到熱烈的歡迎，也因為繪圖的過程可使人感受到溫馨的感覺，所以使得它被廣泛運用在生活中。

本書詳盡的介紹了各種彩繪的方法，循序漸進的跟著書本的節奏練習，讓彩繪融入你的生活中，你也可以輕鬆的成為彩繪生活家。

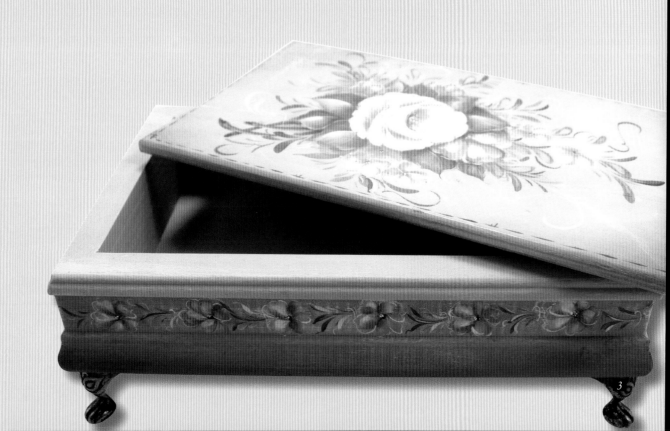

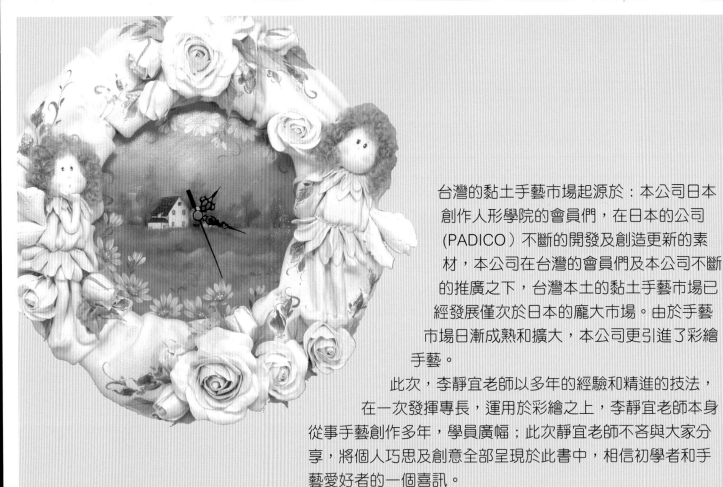

台灣的黏土手藝市場起源於：本公司日本創作人形學院的會員們，在日本的公司（PADICO）不斷的開發及創造更新的素材，本公司在台灣的會員們及本公司不斷的推廣之下，台灣本土的黏土手藝市場已經發展僅次於日本的龐大市場。由於手藝市場日漸成熟和擴大，本公司更引進了彩繪手藝。

此次，李靜宜老師以多年的經驗和精進的技法，在一次發揮專長，運用於彩繪之上，李靜宜老師本身從事手藝創作多年，學員廣幅；此次靜宜老師不吝與大家分享，將個人巧思及創意全部呈現於此書中，相信初學者和手藝愛好者的一個喜訊。

柏蒂格有限公司

Color your life

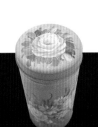

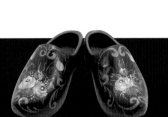

推薦序

隨著國民所得日益提升，國人不在只是追求工作上的滿足，更希望能提升生活的品質。而藝術的創作不但能獲得大家的激賞和讚嘆，更能使我們的生命更加璀璨亮麗。靜宜老師從事藝術創作與教學已逾十年，教學認真待人熱誠，其創作風格自然樸實，深獲大家喜愛。因有感於坊間相關書籍有限，故她將多年教學經驗及作品集結成冊，藉由詳實的說明，可以讓一些僅止於欣賞而不敢動手的人，有信心踏出第一步來學習，期盼能藉此讓大家對彩繪藝術的應用有更深入的認識與了解，進而引領各位進入彩繪世界的奧妙。

本書結合了環保概念，以廢物利用的方式來創作，重新賦予這些物品新的生命，充分展現個人的生活美學。相信藉由靜宜老師的巧手與巧思，讓藝術與生活有更緊密的結合，豐富我們的生活涵養，並增加生活的趣味與美感。

台中市文化局長　黃國榮

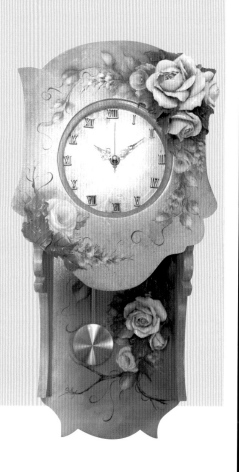

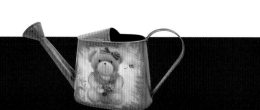

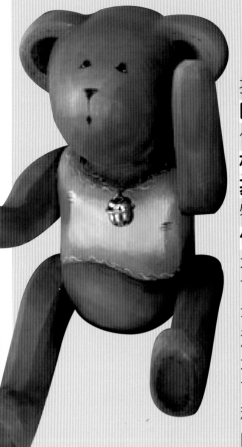

Color your life

目錄 *Contents*

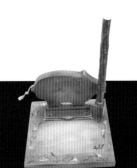
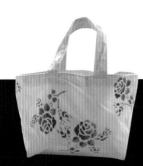

壓克力彩繪

學習重點及事前準備

底色的準備工作

上底色的方法→
1. 平塗
2. 水染
3. 木紋

木器的準備工作

1. 先用＃320～＃400的木器專用砂紙將木器磨過，再利用軟布將木屑擦拭乾淨。
2. 塗上木器專用底劑，待乾了之後，再用細砂紙磨過擦拭乾淨。
3. 用大平筆沾好要上的顏料，來回幾次平塗，再以細砂紙輕磨過。
注意：待完全乾才可以再塗第二次，可利用吹風機吹乾後再塗。
步驟：砂紙磨過木器→上木器底劑→顏料平塗（或薄染）→砂紙再磨過。

轉印設計圖稿

1. 先將描圖紙放在設計稿上，把圖案描繪下來。
2. 再把描好的圖，放在木器上用膠布固定好，再把複印紙放入木器與描圖紙之間，利用針筆開始轉印設計圖。

最後修飾工作

1. 全部彩繪畫完之後，用橡皮擦將多餘轉印線擦拭乾淨。
2. 完成作品大約塗上三次左右的保護劑（亮光油）。
注意：塗亮光油等乾了之後，才能再上第二次。

木器彩繪細節

1. 陰影－陰暗面 →沒有受光的部份。
2. 最亮面 →有受光線的部份。
3. 重點色 →為了讓圖案更有畫龍點睛之感而加的顏色。
4. 木底劑 →製造廠商的不同，使用的方法有時會有一些差異性。而不只只有使用在木器上。另外也有用在玻璃和鐵器上的。
5. 拉線液（珍珠液）→可運用在多個方式上，如：讓顏料稍微慢一點乾。不均勻的打底時。要讓作品有透明感時。
6. 拍染 → 把沾在筆上的顏料擦掉後用筆上面微許的顏料，以輕輕拍打的方式。

現任：

台中市文化局 創意黏土講師
台中市文化局 創意兒童樹脂土講師
新明高中黏土社團
職訓局職業訓練黏土彩繪講師
巧思宜黏土、彩繪工作室講師
台中市救國團鄉村木器彩繪講師
台中市書畫美術人員職業工會理事

經歷：

95年
參加美國SDP大會及研習彩繪
YMCA台中市北屯三民紙黏土講師
嶺東中學黏土講師
新民商工黏土講師
松竹國小老師研習黏土講師
賴厝國小愛心媽媽黏土及彩繪講師
中山國中黏土社團
台中仁愛之家黏土講師
日本DECO黏土講師
日本DECO GIFT超輕黏土講師

日本八木晴子麵包花講師
日本 兒童黏土講師
SUN－YOU彩繪講師
日本吉川彩繪講師

94年
2月三立新聞台黏土彩繪專訪
94年 93年度就業保險被保險人失業
後就業 訓練黏土及彩繪
台中市文化局李靜宜師生展
新光三越手藝秀
永春國小暑期夏令營彩繪講師

93年
豐原文化中心兒童黏土彩繪
東森電視大生活家專訪木器彩繪
12月聯合報專訪、自由時報專訪

92年
新竹縣文化局黏土彩繪個展
五權國中社團黏土講師
中山國中社團黏土講師
新竹縣竹北社區活動中心黏土講師

91年
台中新光三越手藝秀
90度
豐東國中老師研習黏土
89度
台中市立文化中心李靜宜師生展

作者序

非常的高興有這次出書的機會與大家來分享什麼是彩繪。
從小就喜歡塗鴉、畫畫DIY，因此也將書分類為四大部分，希望能讓大
家更加的了解熟識裝飾木器彩繪。可以廣泛的應用也能了解到，彩繪在
生活之中不可或缺的一種美，也讓大家更加了解對顏色概念與對藝術的
不凡。

而這幾年來，彩繪也在許多同好前輩
們，努力推廣下讓大家能夠了解
到彩繪藝術種類。更感謝身
邊的好朋友紛紛給予我寶
貴的意見和經驗靈感，好
讓小妹我能如期順利完
成。

真的很感謝我的朋友，願大家
與我分享彩繪之美，在每一天與大
家共勉之。

李靜宜

李靜宜老師

多年紙黏土、木器彩繪、麵包花教學及展覽經驗
地址：台中市梅亭街204號1樓
電話：0935-704972
網址：http://home.kimo.com.tw/choice_caly/index.htm

材料&工具

【木染劑】
淡色的塗抹讓木器的木紋更生動。為了讓顏色能更滲入木器，通常直接把磨好的木器以抹布、筆或其他工具把顏色染上色。

【保護劑】
作品完成時為了讓作品有受保護的效果而上的亮油。有亮、中亮和不亮，可依個人喜好來選擇。

【立體劑】
和顏料相互調和，能令作品呈現出立體感。

【拉線液】
可運用顏料稍微慢乾的特性，不均勻的打底。

【木底劑】
使用方法會依不同的製造廠商而有差異。木底劑不只只有使用在木器上，也可以使用在玻璃和鐵器上。

【延遲劑】
可讓壓克力彩延遲乾燥時間的溶劑。

【布劑】
布纖維與木器不同，使用前需用專用顏料打底。

【裂劑】
利用裂劑做出的細小裂紋。要注意的裂劑有各種不同裂紋；所以也有各種不同的使用方法。

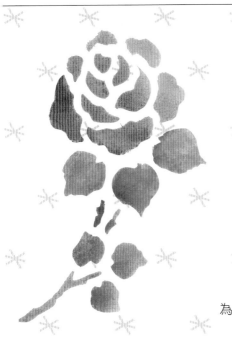

【JO SONJA'S 系色壓克力彩】
為三大廠牌之一，顏料質地較濃稠，可依
個人喜好選購使用。

【DELTA 色系壓克力彩】
為三大廠牌之一，顏料質地稍
稀，可依個人喜好選購使用。

【AMERICAN壓克力彩】
為三大廠牌之一，顏料質地
稍微濃稠，可依個人喜好選
購使用。

一定要有的彩繪工具

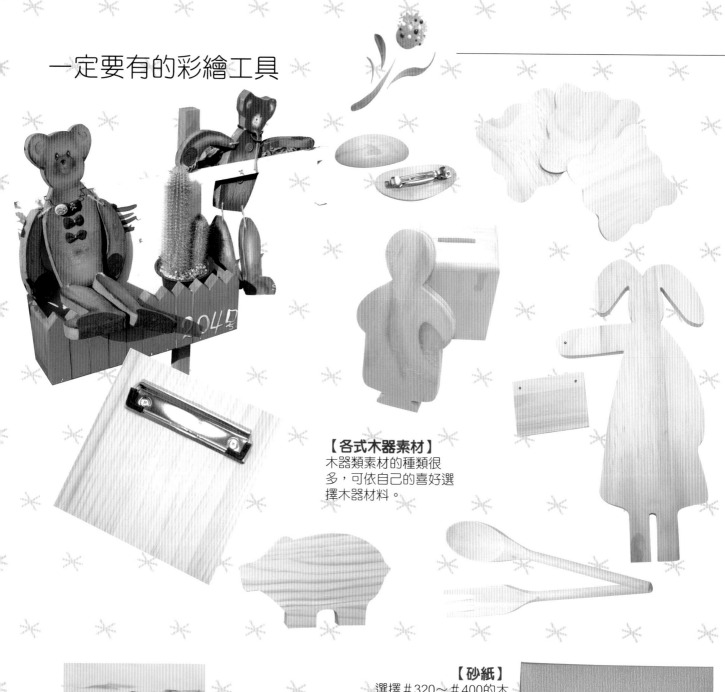

【各式木器素材】
木器類素材的種類很
多，可依自己的喜好選
擇木器材料。

【木板】
用於表現特殊技
法的不同材質選
購。

【砂紙】
選擇＃320～＃400的木
器專用砂紙，可以將木
器成光滑的表面。

【調色紙】
使用者可將各種彩繪顏
料擠於調色紙上，用法
類似一般的調色盤。

材料&工具

【轉寫紙】
可依木板顏色轉
印顏色上去。

【紙膠】
不傷紙膠布

【彩繪專用橡皮擦】

【海棉形染筆】
可做出柔和感的暈染效
果。

【形染筆】
可依所需尺寸選
購,一般用於拍打
樹木、草皮、毛熊
的質感。

【鐵筆】
運用於大小顆眼
睛等效果。

【白鉛筆】
設計圖稿繪於木
器上之用途。

【筆洗筒】
可以用來盛水,在兩邊
還有不同大小的圓孔可
供使用者將畫筆置入其
中。

【環保類素材】
各式環保回收灌。

【常用彩繪筆】
由左至右為,平筆、圓
筆、斜筆、線筆、丸
筆、橢圓筆。

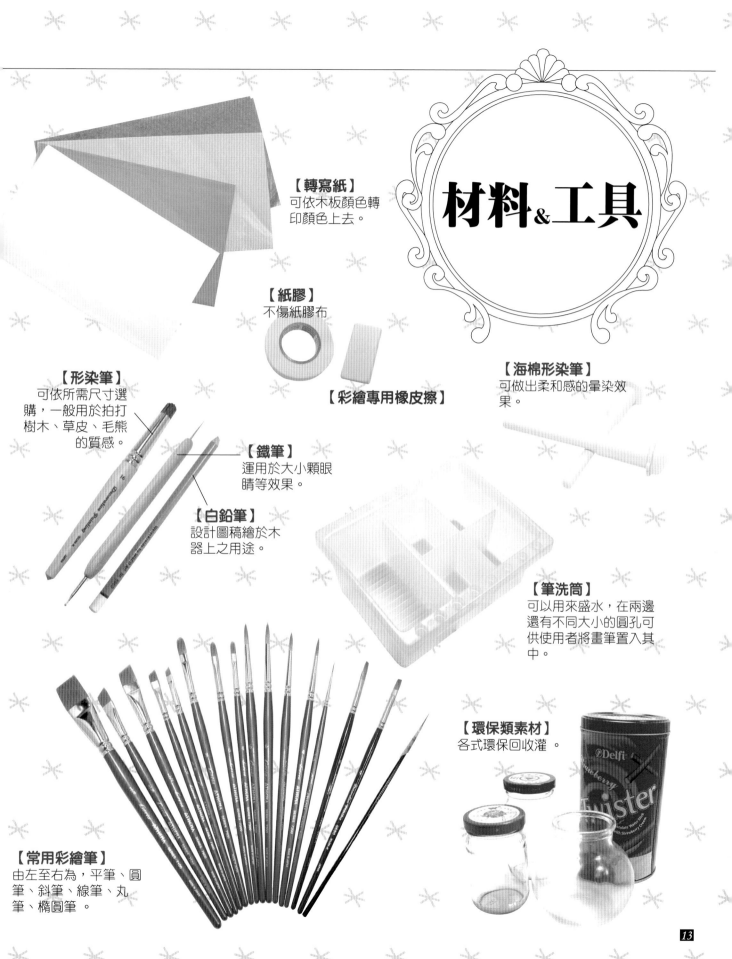

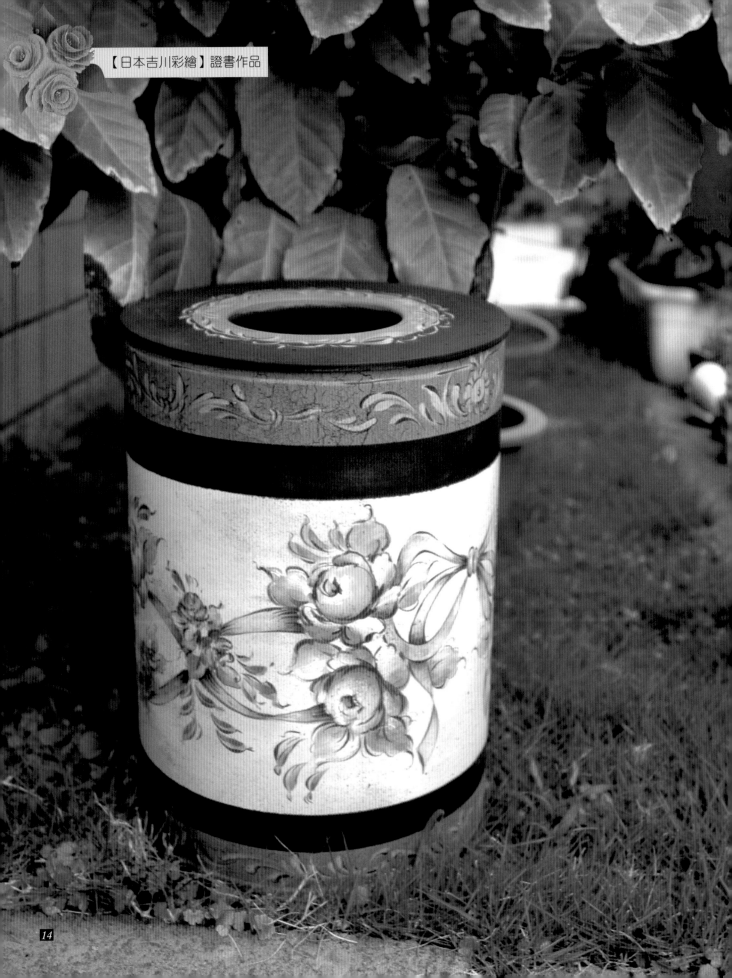

Color your life

彩繪
基本技法

1. 點點
利用針筆或筆桿的尖端或筆毛的最前面來點出圖案。

2. 逗點筆法
使用平筆或圓筆畫逗點，下筆時筆的尖端角度要和逗點起點平行，而且要有下壓的動作，收尾時要慢慢提筆。

4. 單邊漸層側暈
在筆毛側邊沾上顏料後；在調色盤上來回順筆，顏色整理好後，畫出暈染的效果。

3. 彎形逗點筆法
用上述第一點，點畫花瓣加以組合。

5. 背對背的漸層暈染
以兩個單邊漸層的方法；背靠著背畫出來。下筆力道要平均。否則會粗細不一。

彩繪
基本技法

6. C型筆法

使用平筆或圓筆，畫出C型的筆法，下筆輕，
慢慢一邊下壓，一邊準備彎，繼續手腕轉動，
向下收筆要輕。

7. S型筆法

使用平筆或圓筆，畫出S型的筆法；也可以用
雙邊漸層側染的方法運用S型筆法畫出葉子。
下筆時筆尖是從點飄下去，再慢慢用力下壓，
筆再轉反方向，收尾時輕輕提筆。

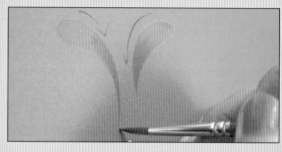

9.

用圓筆由上往下，通常應用在畫小菊花上。

8. 雙邊漸層側暈

再筆毛的兩側邊沾上不同顏色後在調色盤上來
回順筆，顏色整理好後，畫出雙邊暈染的效
果，就能做出完美的顏色變化。

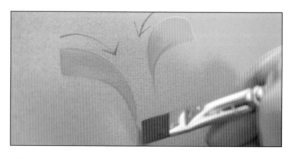

10.

用平筆由上往下，通常應用畫在緞帶上。下筆
時慢慢向下拉，保持下壓的力道，收筆提筆要
輕，才會出現細尖的長條。

Color your life

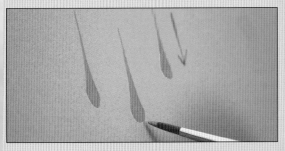

11. 涙滴筆法
用線筆畫出像涙滴形狀的筆法。

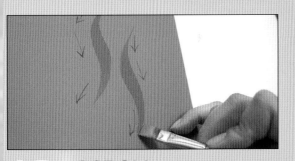

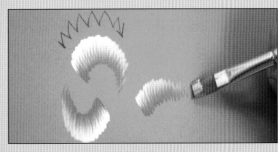

12. SCROLL
用平筆由下往上慢慢使力畫出筆法，最後稍做
停頓收筆。

14. 抖筆
利用筆鋒左右兩邊配合暈出C型筆法。

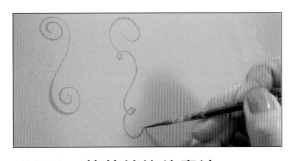

13.
使用平筆，畫出連接的S型波浪筆法。

15. 藤蔓線條的畫法
用線筆或長線筆畫出細線。筆要拿垂直，不要
用力壓，否則線會太粗，提筆要輕，收尾自然
很細。

使用線筆

使用線筆拉線條畫出更細長
的S型波浪筆法。

1.
以圓筆點壓出逗點筆法。

2.
用圓筆沾橘色系加強明暗度。

4.
以紅色畫出小花及葉形,構出完整流暢的線
條。

3.
同樣筆法,加強亮色系線條。

5.
以鐵筆輕點大小圓圈。

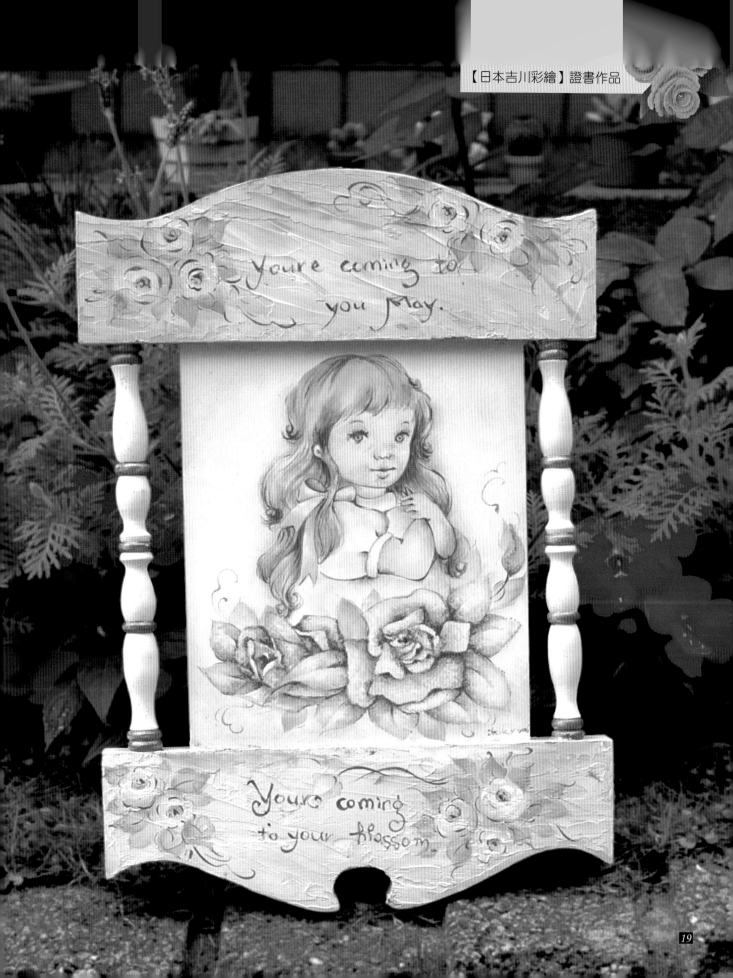

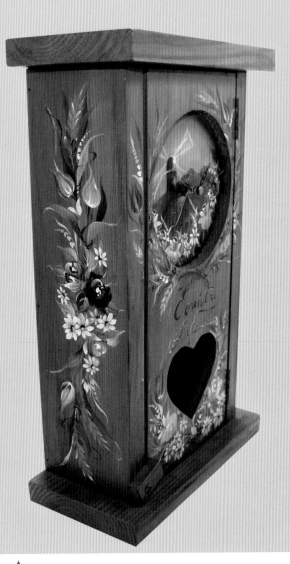

特殊技法

準備材料
木板

復古的特殊質感

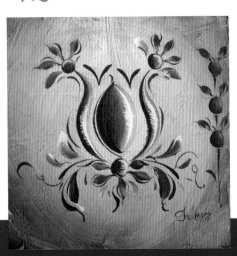

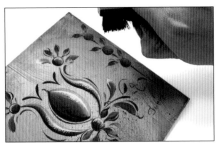

1. 先將圖片的底色打好,調些古董溶劑。利用牙刷波動的感覺,把沾在筆上的顏料用手指撥動,讓顏料像飛沫般噴刷,做出舊舊的古感。

2. 總整理,依亮面與暗面所需色度添加溶劑。

不規則的特殊質感

2. 再將沙與立體劑以調和棒,均勻混合在一起。

3. 將需要用的顏色加進混合均勻的立體劑,再加以調和。

1. 首先將所需的沙與立體劑取出適當的量。

4. 調和之後,再塗抹在需要做特殊效果之處。

繃裂的特殊質感

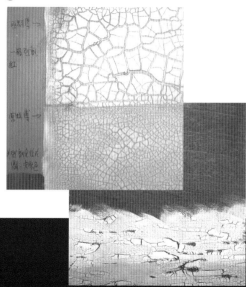

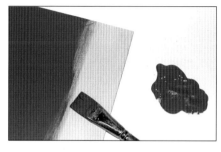

1. 首先以平筆大面積的打上底色,再用吹風機吹乾。

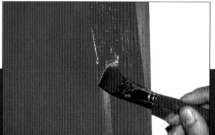

2. 利用大平筆把需要用的裂劑,以同一方向平塗畫下。待完全陰乾後,自然會繃裂出裂痕的效果。
注意: 裂劑有各種不同的裂紋,因各家廠牌不同而有不同的使用方式。

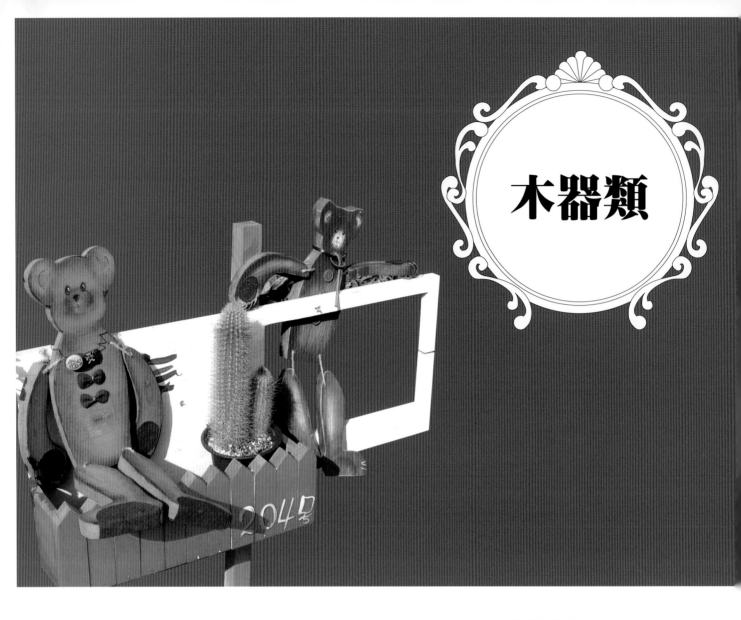

木器類

木器彩繪細節

1. **陰影（陰暗面）** →沒有受光的部份。

2. **最亮面** →有受光線的部份。

3. **重點色** →為了讓圖案更有畫龍點睛之感而加的顏色。

4. **木底劑** →製造廠商的不同，使用的方法有時會有一些差異性。而不只只有使用在木器上。另外也有用在玻璃和鐵器上的。

5. **拉線液（珍珠液）** →可運用在多個方式上，如：讓顏料稍微慢一點乾。不均勻的打底時。要讓作品有透明感時。

6. **拍染** → 把沾在筆上的顏料擦掉後用筆上面微許的顏料，以輕輕拍打的方式。

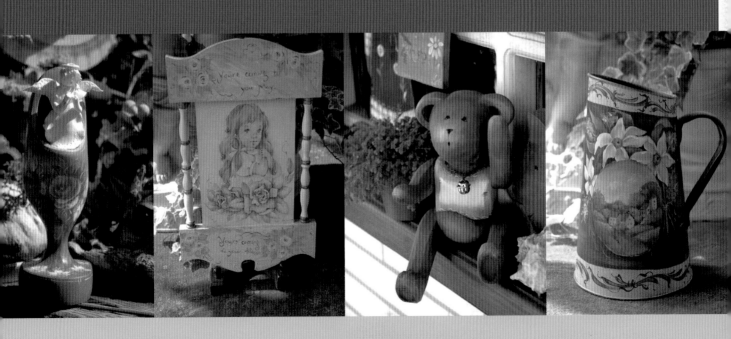

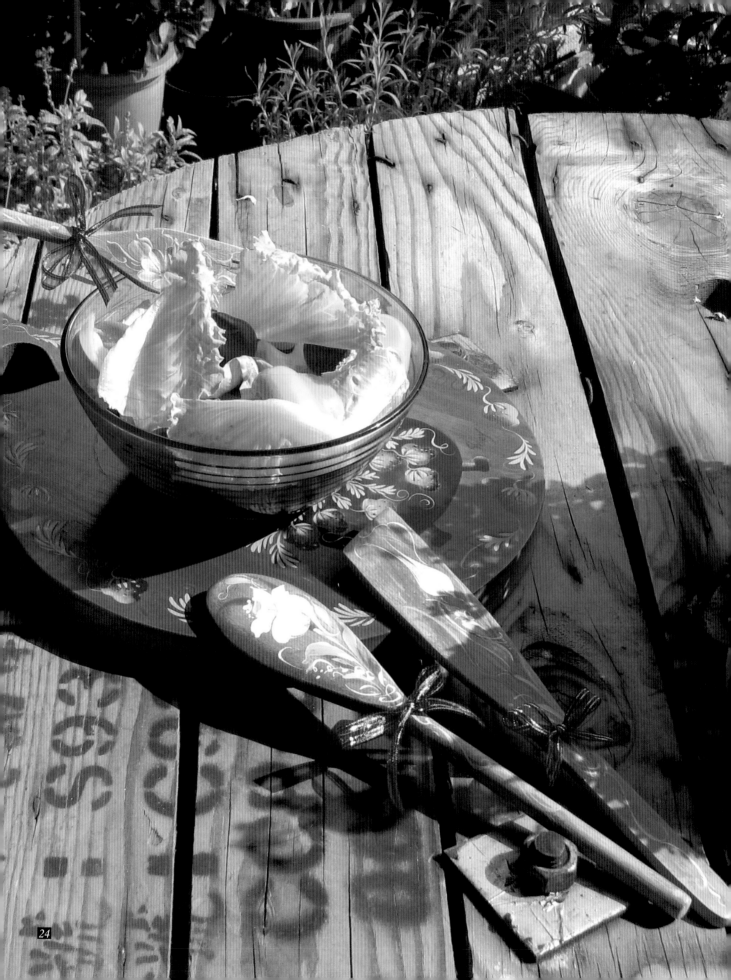

Color your life

木製鄉村
裝飾品

使用圓筆

作品可依個人
喜好黏貼蝴蝶
結點綴

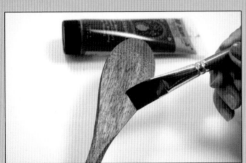

1. 先上木紋專用底劑。

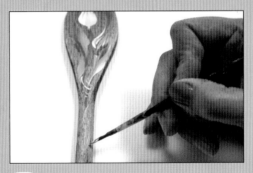

2. 以轉印紙轉印花的位子。

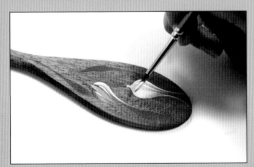

3. 依個人喜好的顏色，描繪花及葉子。

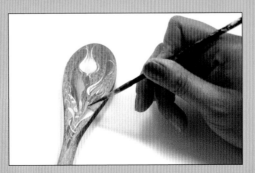

4. 畫出鬱金香層次感（深淺的視覺效果）。

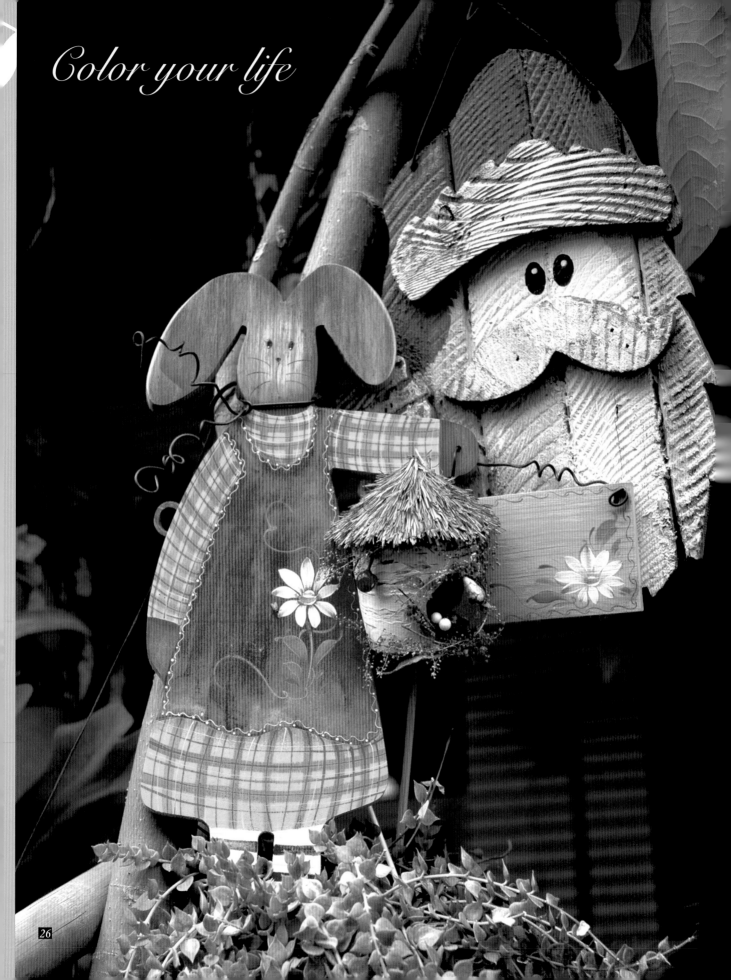

Color your life

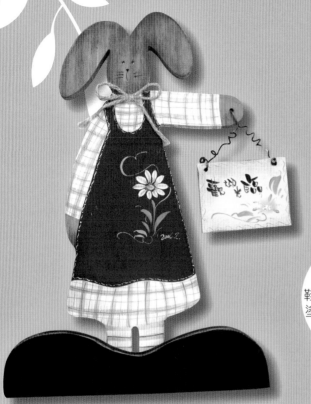

可愛鄉村
兔告示牌

使用平筆及圓筆

鞋子用黑色顏料平塗，蝴蝶結和鐵絲組合完成。

4. 在衣服上畫上小菊花及漸層使作品更顯豐富感。

1. 先將木紋底劑打底，頭、手、裙子畫好位子再平塗上色彩。

2. 以平筆塗背心裙的顏色。

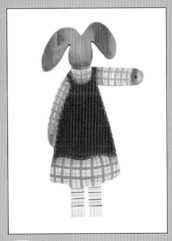

3. 用平筆畫格子裙的線條。

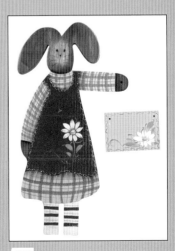

5. 加上告示牌，同步驟4，加上小菊花及眼睛。

花形畫法

花形的筆法，用筆尖沾上兩色後，用逗點筆畫出花瓣，由上至下，組合花形；葉子以水滴形拉長。

使用POP的方式，依個人喜好寫出字型較誇張的辭句。

POP字體練習

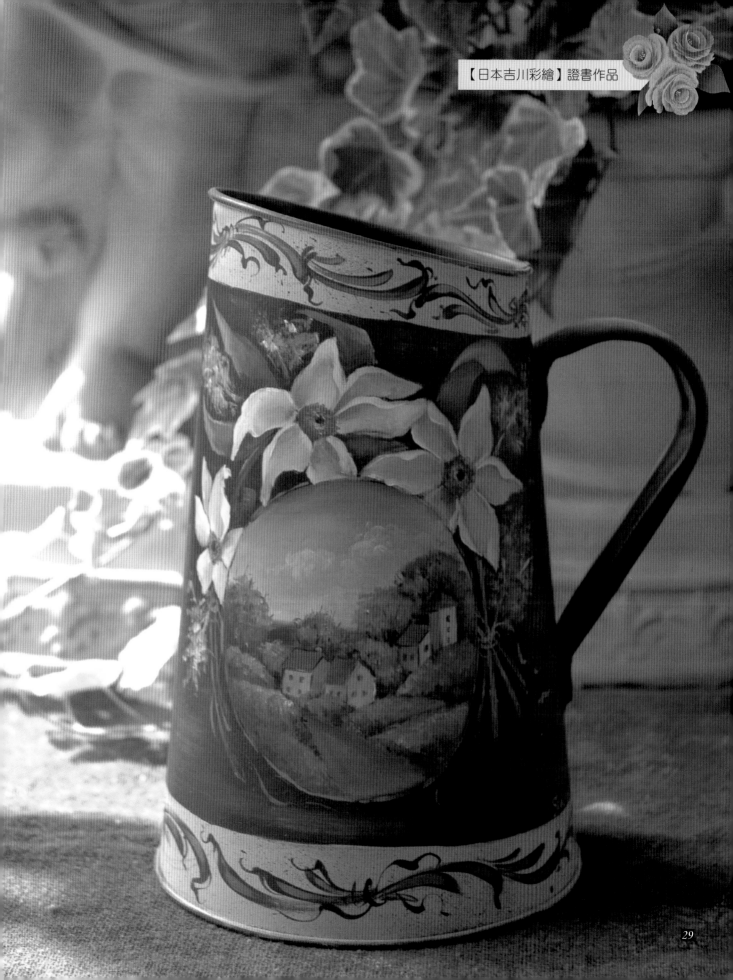

Color your life

浪漫歐風
鴨子

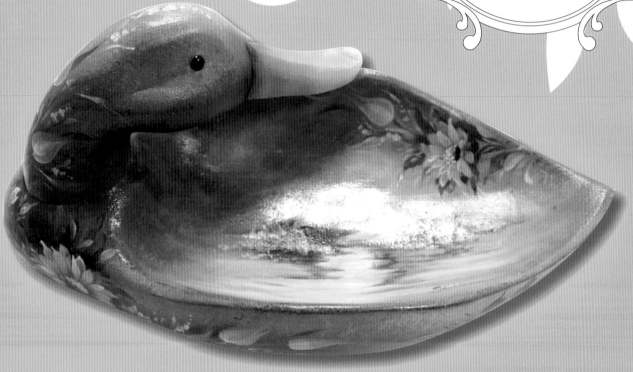

1. 先使用轉印紙轉印天空、草皮、房
子,再用平筆上單一顏色。

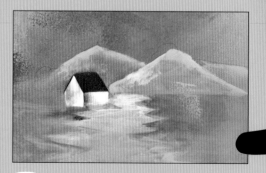

2. 用平筆畫出山座及湖水的亮面。

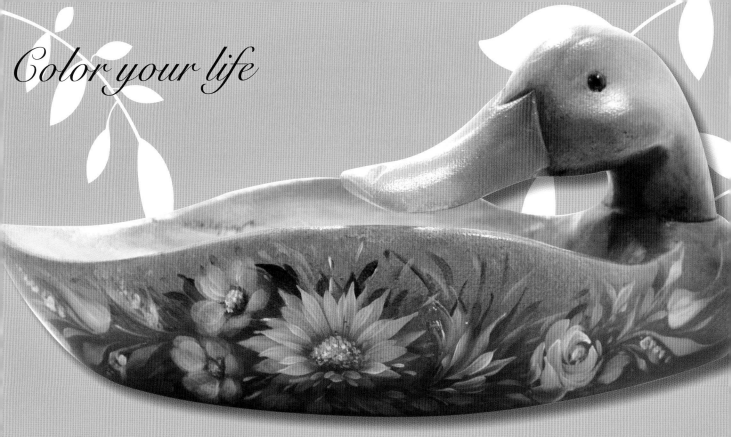

Color your life

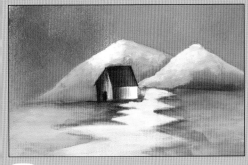

3. 把山的位子更清楚顯示；及房子的陰暗面增加立體感。

你也可以這樣畫

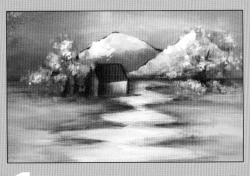

4. 在屋子兩側畫上樹木，由深至淺以顯現立體感。

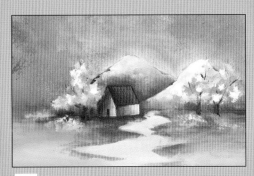

5. 用平筆以單邊漸層方式畫草皮的陰影與湖水交接處，加強暗面的層次感。

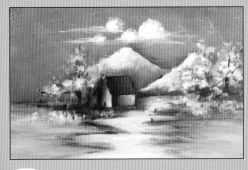

6. 運用白色單邊漸層畫出雲朵的層次，以及細部修飾山、房子、草皮、湖水的真實感。

Color your life

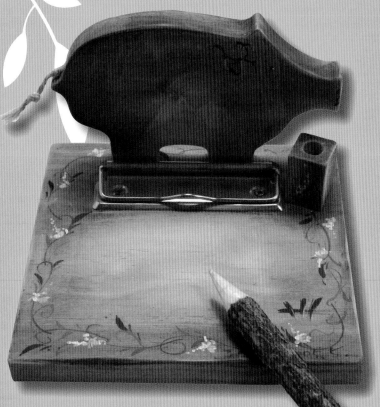

依個人喜好加
入點綴裝飾，
如豬寶寶的尾
巴，即完成作
品。

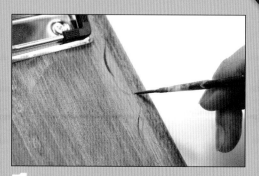

1. 先上好木紋底劑，再以S型勾勒出藤蔓的位子。

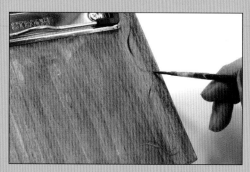

2. 加重藤蔓的線條。

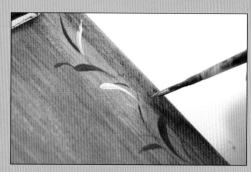

3. 再藤蔓處用圓筆畫出葉子。

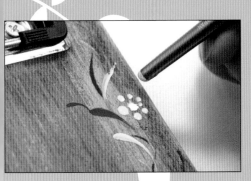

4. 用筆端後頭點出大中小到消失花形的位子。

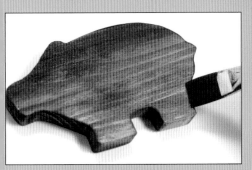

5. 豬寶寶使用平筆畫出深、中、淺。

6. 畫豬寶寶的眼睛。

7. 豬寶寶的蝴蝶結用M型沾雙顏料畫出。

8. 豬蹄用圓筆往上　。

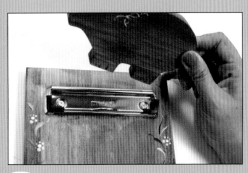

9. 整體完成後，組合。

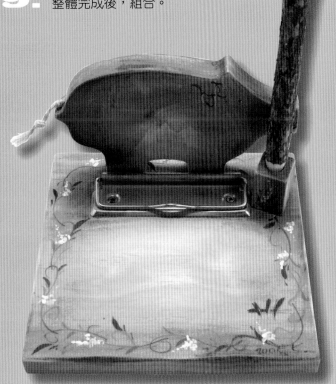

10. 中間亮面部份以細砂紙繞圈圈磨亮。

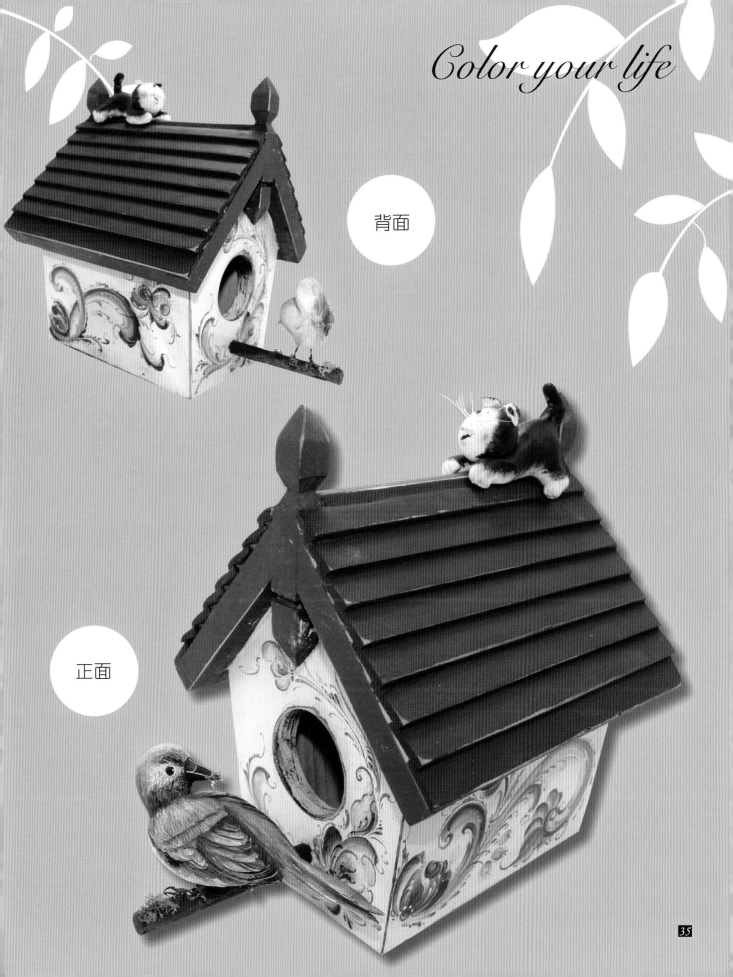

Color your life

背面

正面

Color your life

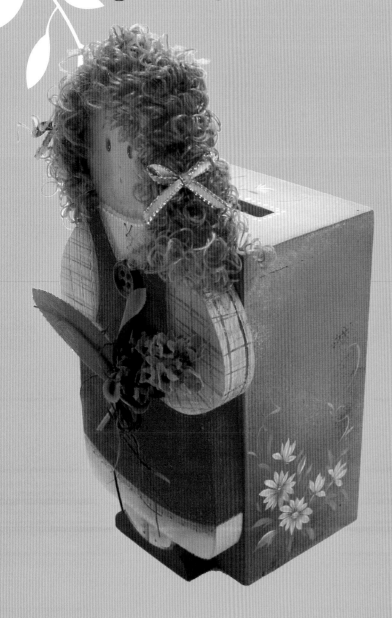

作品完成後可塗上亮光漆增加亮度。

2. 依同方向上下磨平木頭表面，以顯示光滑感。

1. 準備一份砂紙（400～500號）

3. 先把底劑打好，再用喜好的顏色上色。

同樣的技法也
可以運用在不
同作品上喔！

5. 手背平筆以格子方式畫出，用漸漸方式讓手與背心之間更立體。

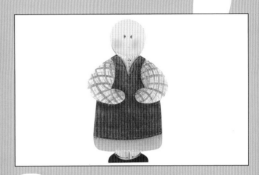

6. 將眼睛及腮紅畫出（腮紅形染筆輕輕乾刷）

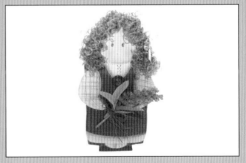

7. 以人造髮或毛線黏貼在頭上。

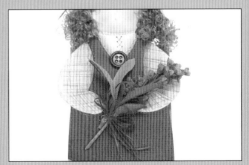

8. 裝飾品可依個人喜愛自行替換，黏貼至雙手之間。

4. 描出身體各部位，平塗上色。

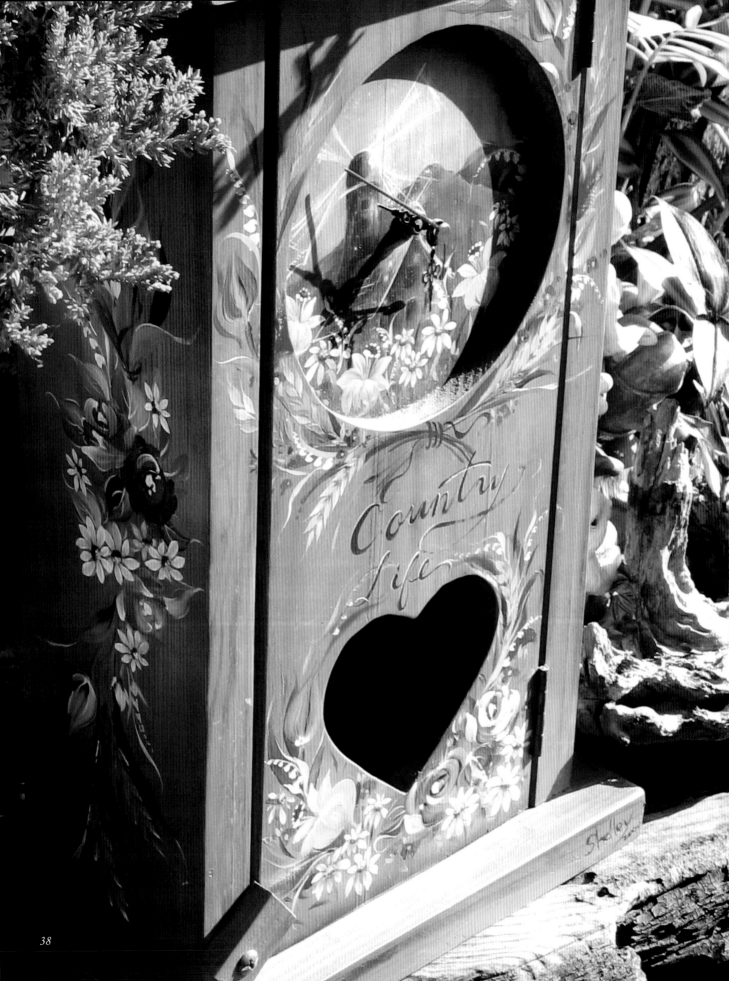

Color your life

使用圓筆

稻穗葉的
畫法

1. 前端很細，下筆時要輕，葉尾才
會尖細，中間用力下壓，後段收尾時慢慢
起筆。

2. 依上述第一點的方式畫出兩側稻
穗葉子的動態。

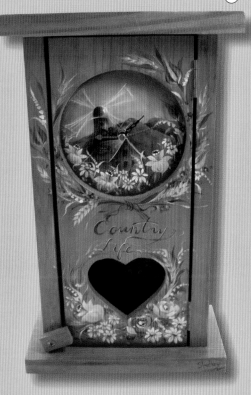

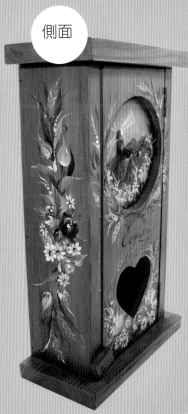
側面

3. 初步的稻穗葉完成後，在雙側加
上水滴型的稻穀。

4. 此時稻穗的葉片更多，層次感更
豐富，陰暗面線條密集，能使整個稻穗更
顯立體。

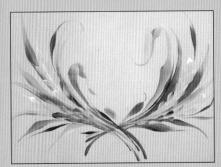

5. 稻穗立體完成後，在兩邊穗梗交
叉處以蝴蝶結做為束綁的形態，別有一番
風味。

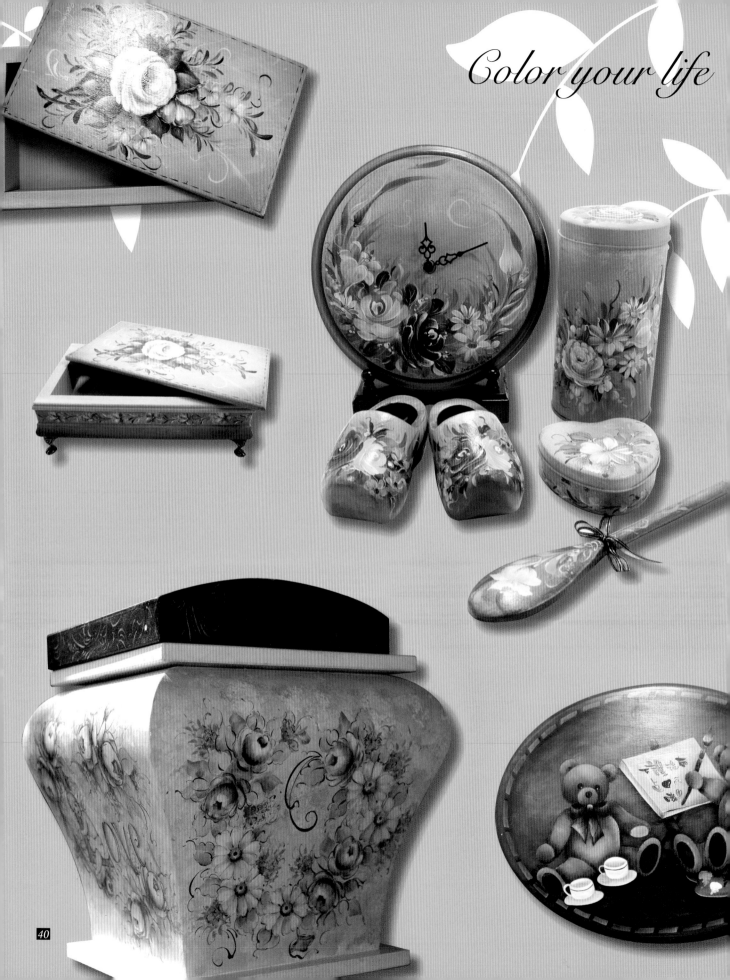

Color your life

40

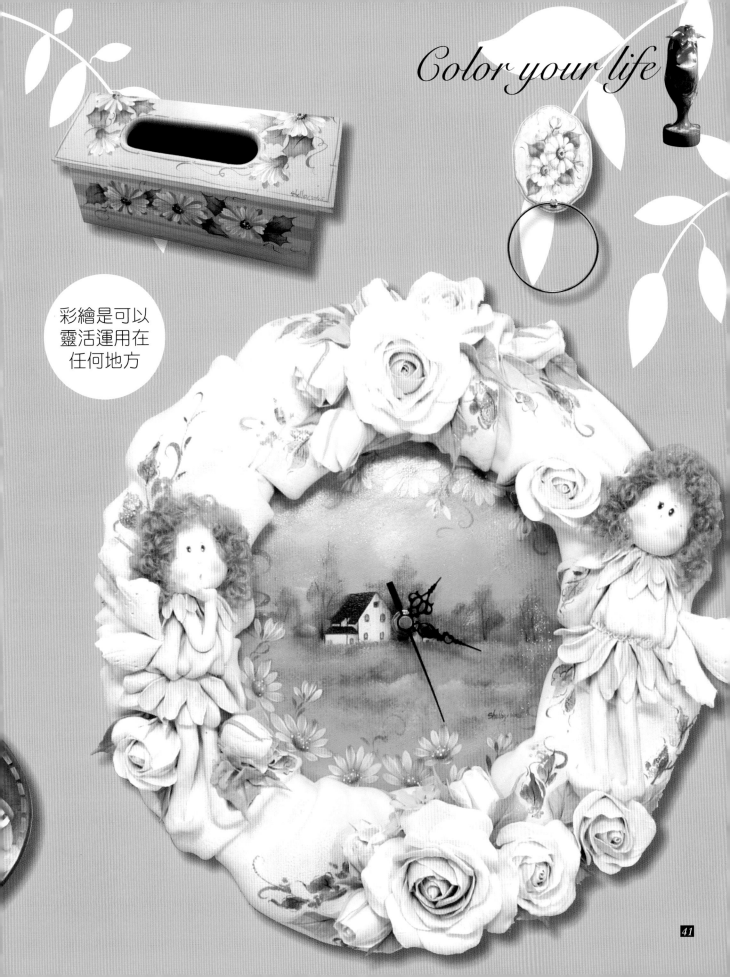

彩繪是可以
靈活運用在
任何地方

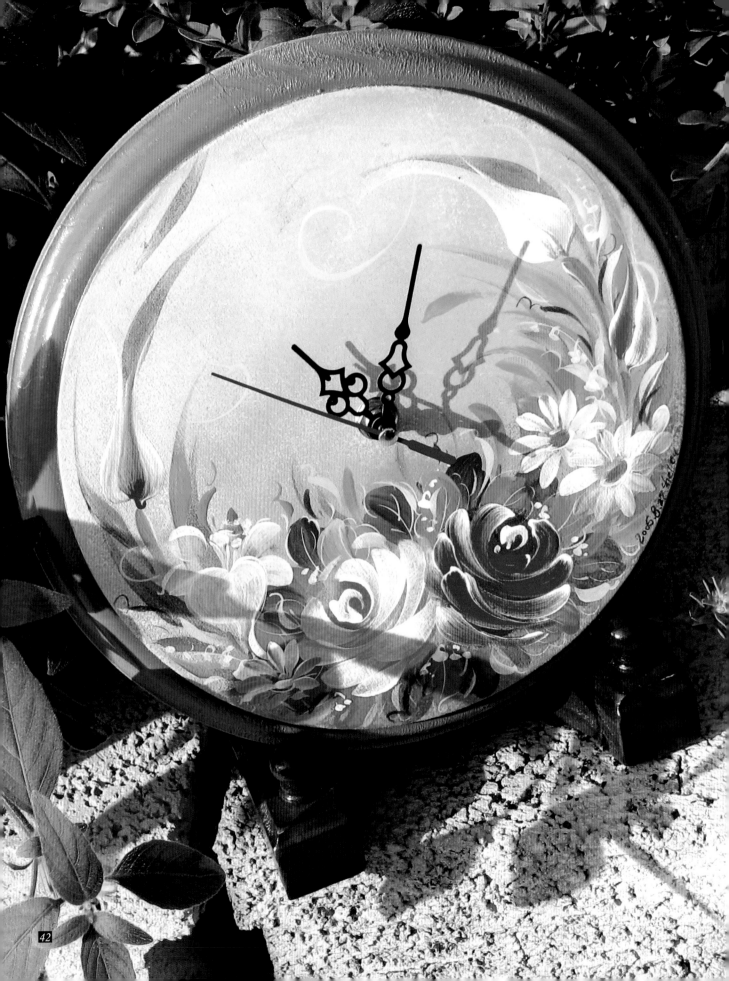

歐式時鐘

使用圓筆

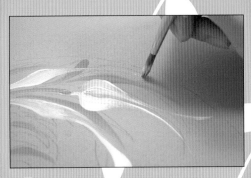

4. 首先將鬱金香以滴水形的筆法畫出花瓣位置。

1. 首先以轉印紙轉印圓形的位置，再用圓筆畫出逗點的暗面葉子。

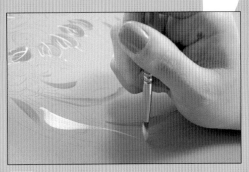

5. 兩側以相同的畫法畫出花瓣，鬱金香的尾端輕輕提起。

2. 以兩個逗點筆法成心形葉子，一一把暗面葉子全部畫出來。

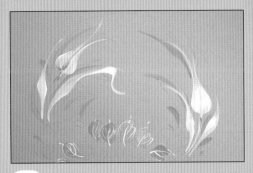

6. 葉子也需要加上細長的長逗點筆法。

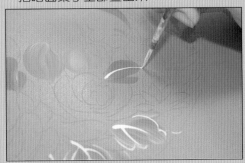

3. 葉梗用細筆以粗至細的筆法，把葉脈大約描繪出來。

7. 先將玫瑰花底色打好，再將暗面的花心畫出。

歐式時鐘

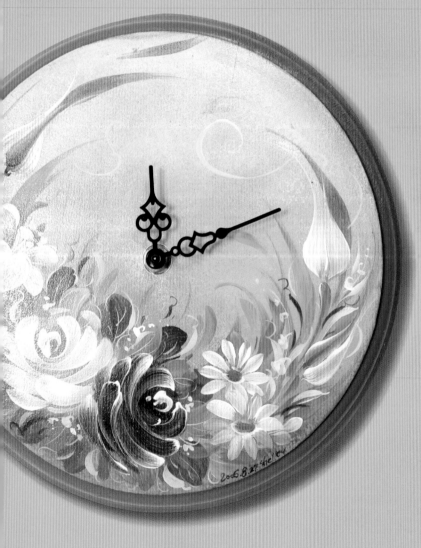

8. 完成暗面部份。

9. 以逗點筆法把玫瑰花左右第二層相互垂直交接在一起。

10. 右邊的花也是如此。最後收尾時剛好接到底部。

11. 水仙花先從花心以逗點直線畫上,加上細線條更顯立體感。

12. 先把水仙花的花心位子，以逗點筆法畫出中心位子。

13. 側面的花瓣由左至右畫好，拉長結束。

14. 把水仙的花心，用圓筆點出花蕊，由大至小。

15. 以細筆加以修飾花形。

16. 用圓筆筆法畫背景小菊花，顏色要前後區分，如此才有層次感。

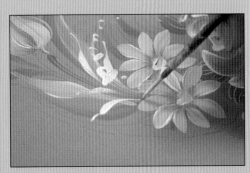

17. 加上小鈴蘭填補空間，豐富視覺效果。

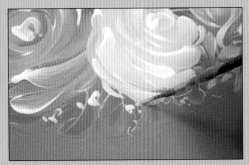

18. 最後修飾，依個人喜好劃上小花即完成。

完成圖

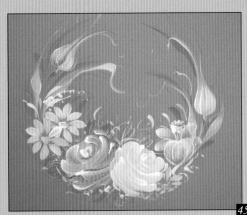

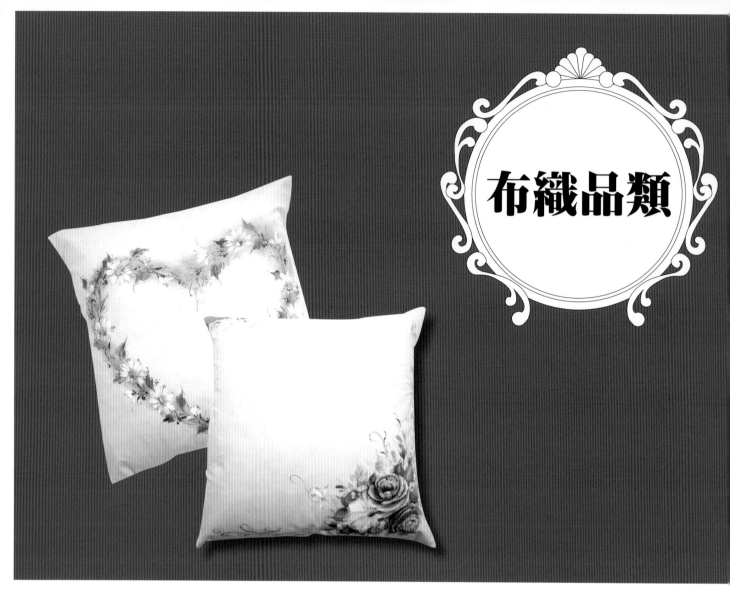

布織品類

轉印設計圖稿

1. 先將描圖紙放在設計稿上，把圖案描繪下來。

2. 再把描好的圖，放在布上用膠布固定好，再把複印紙放入布與描圖紙之間，利用針筆開始轉印設計圖。

3. 布織作品完成後，等顏料乾燥放上白色棉布鋪在圖案上，用熨斗燙過定色，便可丟進洗衣機清洗而不用擔心褪色。

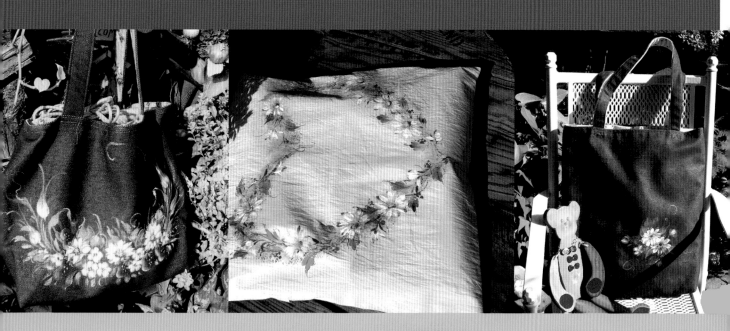

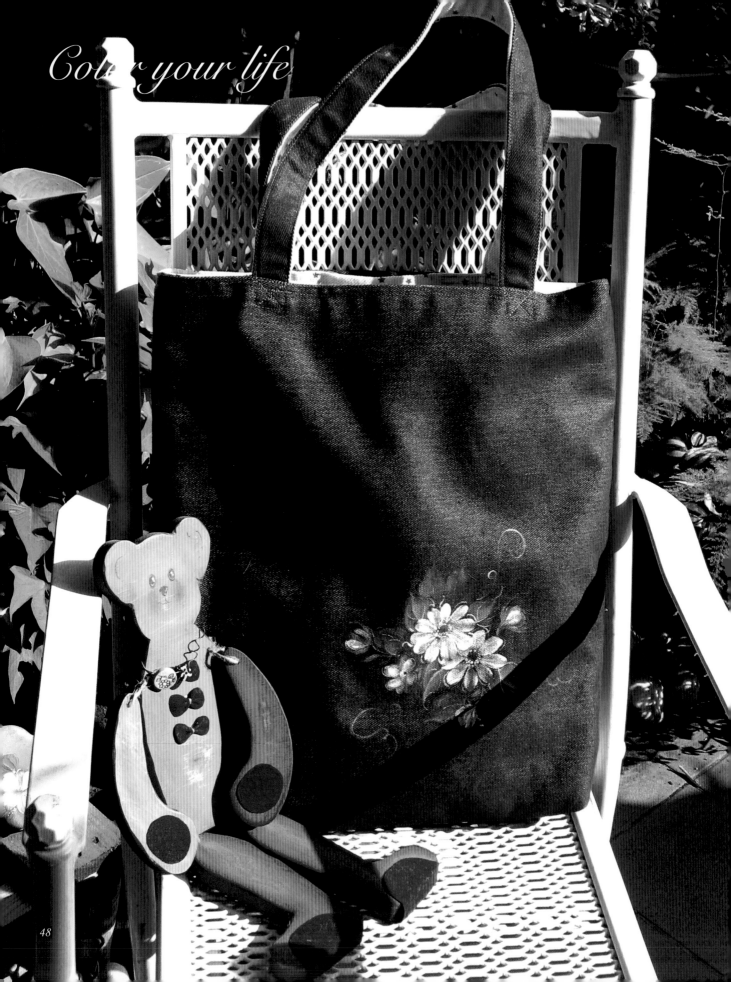

Color your life

Color your life

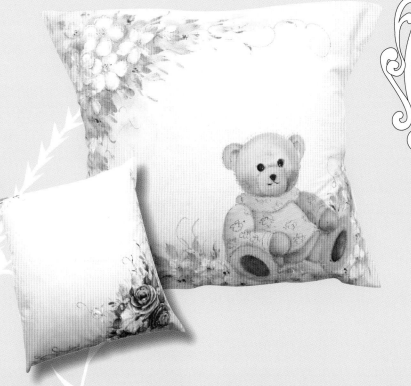

可愛小熊
抱枕

使用圓筆
及形染筆

1. 先用形染筆輕輕拍打草皮底部的位子和熊的底色。

2. 把暗部的葉子畫上幾片，在把小熊的衣服描繪出來。

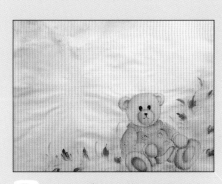

3. 一一畫出小熊及衣服的陰暗面及漸層和明暗度。

4. 把小花及小熊的眼睛、腮紅畫出。

5. 花整理好的位置及層次，補上小碎花，在用細筆畫些藤蔓線條。

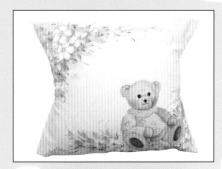

6. 整個圖案顏色漸層明確後，皆著用熨斗燙一次，在放入洗衣機，亦不必擔心褪色的問題。

49

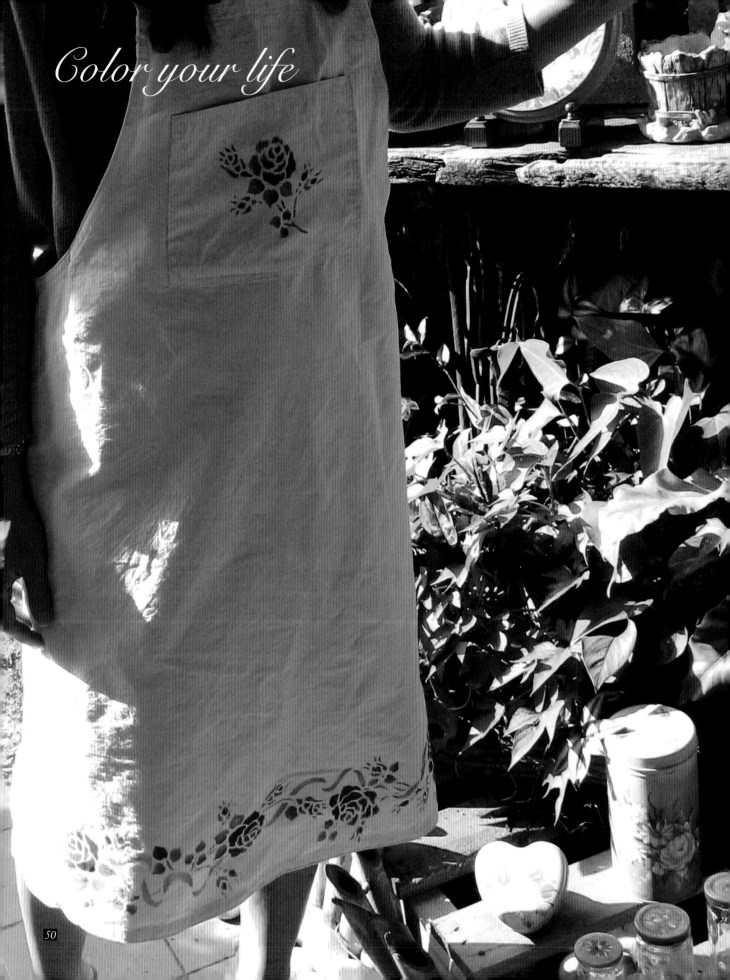

Color your life

Color your life

玫瑰圍裙

使用布劑、
形染筆、形
染板

1. 擠出兩色顏料，用形染筆兩
邊各沾上不同的兩色。

2. 輕輕拍打，讓兩色顏料漸
層均勻。

3. 把形染板放置預定的位
置，以調好的顏料輕輕拍打上去，
再做出玫瑰花瓣的深淺。

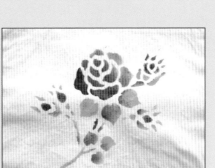

4. 在花和葉子的每一處確實
拍打出陰暗面，由深到淺。

5. 仔細修飾各細節的明暗
度。

6. 緞帶的明暗度輕拍清楚，
使畫面更具立體的效果。

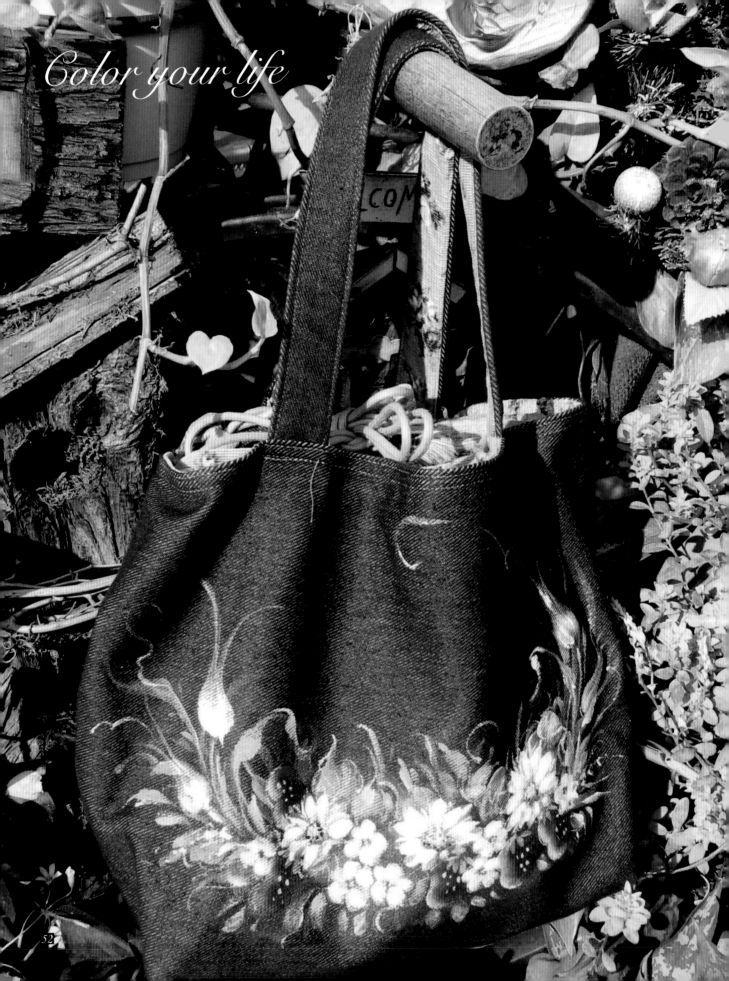

Color your life

Color your life

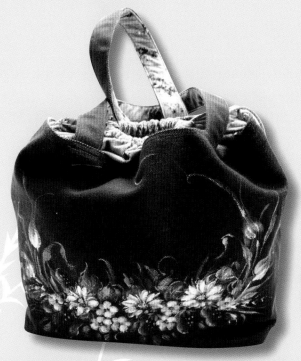

歐風手提袋

背面

使用布劑、
圓筆、平筆

1. 先用轉印紙轉印圖案後，再用圓筆把暗面葉子及鬱金香一一畫好，使其顯現層次感，（每一筆都必須先沾上布劑，以使布與顏料附著）。

2. 用平筆畫出草莓及深淺明暗。

3. 用圓筆沾上雙色畫出大雛菊花瓣及花蕊，依次為深、中、淺。

4. 用圓筆畫上小圓花，再把小圓花及大雛菊的花心，以單邊漸層，讓花的視覺效果更立體。

5. 用圓筆加上鈴蘭及亮面的葉子，使作品更具層次感。

6. 細部修飾花的周圍的葉子用漸層的方式，讓花更立體，作品即完成。

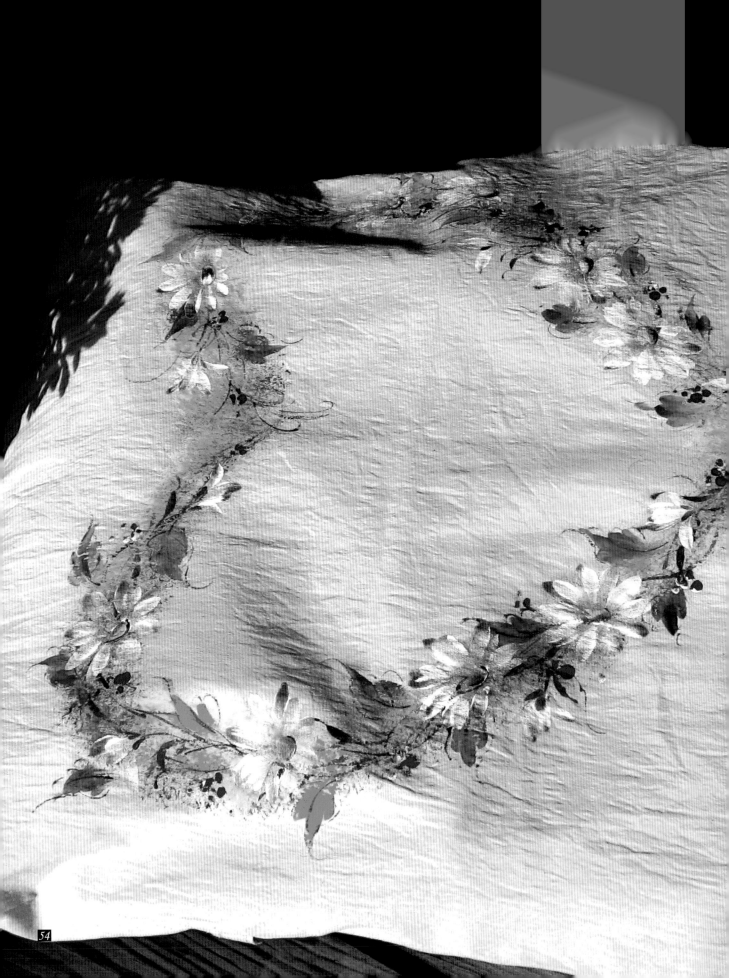

可愛心型抱枕

使用布 、布劑、形染筆

2. 將底色之顏色均勻打好深淺。

3. 加上底部的葉子。

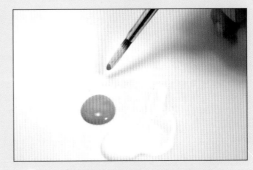

4. 把所需使用的顏料擠出一深一淺。

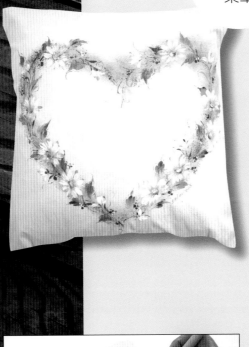

1. 先用大的形染筆把所需的為子打好底色。

5. 以圓筆沾顏料，深淺順序依個人喜好沾上。

Color your life

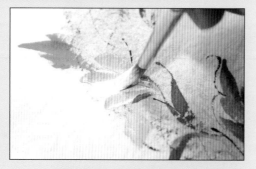

6. 使用圓筆沾上兩種顏料，先畫上小花苞。

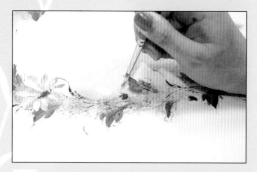

7. 畫出綻放的花朵。

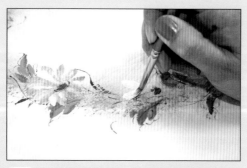

8. 花朵有大有小以顯現層次感。

9. 添加一些小碎花，增加畫面的豐富、生動感。

10. 用細筆拉線條做為花朵的梗。

11. 用細筆拉花朵的線條，使花朵在視覺上更顯立體。

12. 亦可依圖案空間上加上更多小葉、藤蔓…等，增加豐富感。

13. 作品完成後，在作品上鋪上布，以熨斗中溫燙五分鐘，將使作品更耐洗。

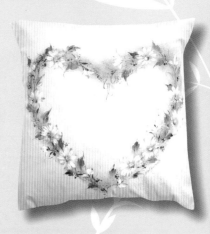

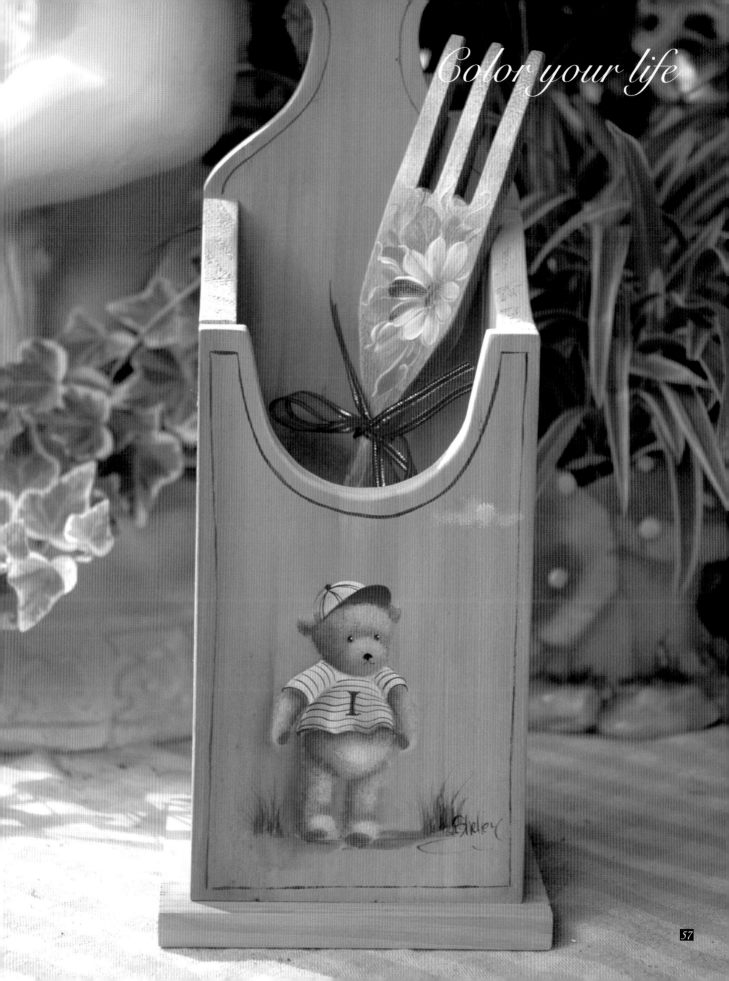

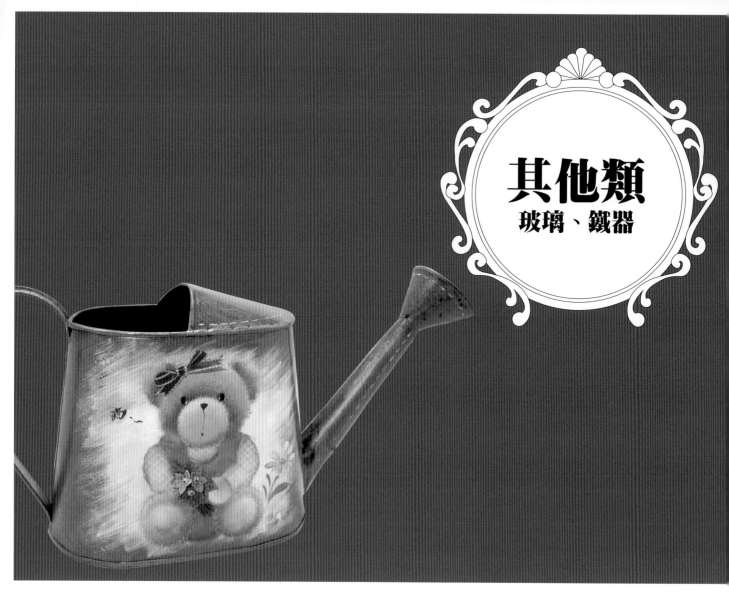

其他類
玻璃、鐵器

最後修飾工作

1. 全部彩繪畫完之後，用橡皮擦將多餘轉印線擦拭乾淨。
2. 完成作品大約塗上三次左右的保護劑（亮光油）。

注意： 塗亮光油等乾了之後，才能再上第二次。

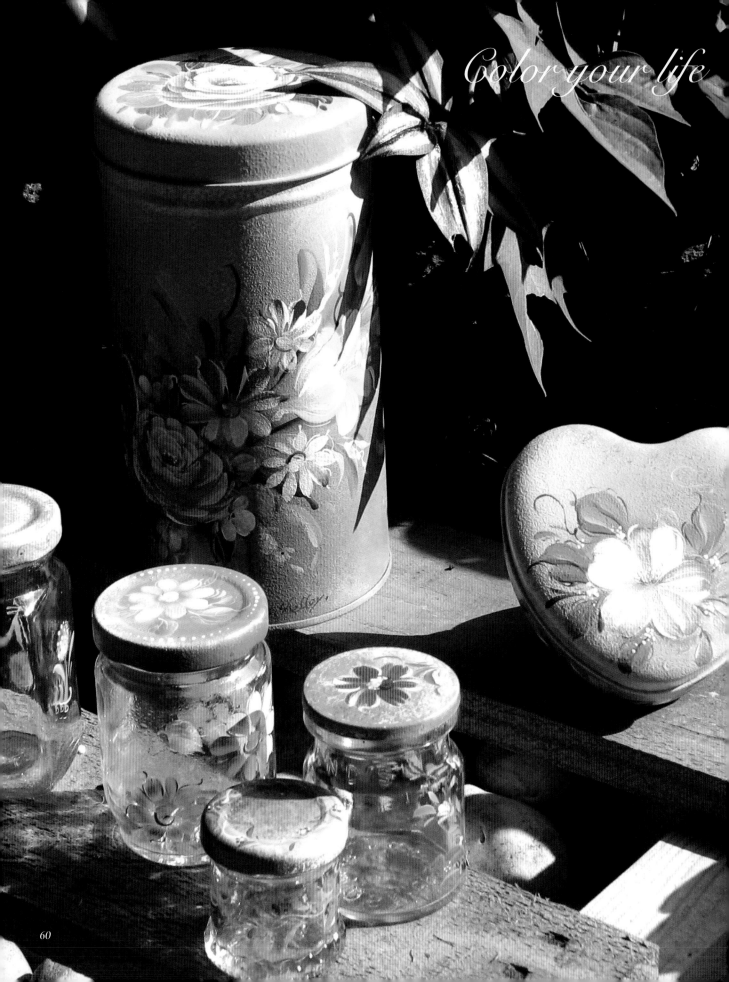

環保玻璃彩繪

（瓶蓋處理）

使用底劑

正面

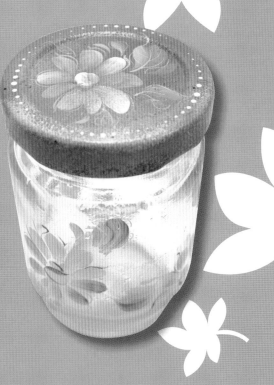

1. 使用海綿沾上顏料，將鐵蓋輕拍出深淺的立體效果，顏色依個人喜好調配。

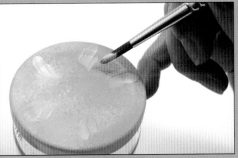

2. 使用吹風機吹乾瓶蓋上的顏料。

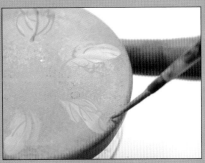

3. 使用圓筆調綠色系，用筆尖輕點畫出葉形。

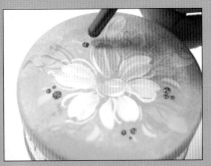

4. 以細線筆畫出小葉脈。

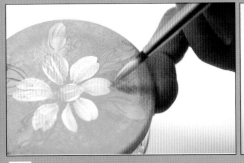

5. 使用圓筆調紫色系，筆尖輕點白色。以逗點筆法畫出重疊花瓣及花心，一花一瓣以兩筆為主。

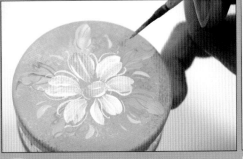

6. 使用細筆畫出葉形之線條。

7. 用筆尾沾上紅色系點出果實。

環保玻璃彩繪
（瓶身處理）

可依個人喜好添加飾品即完成。

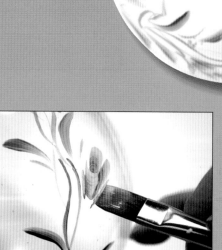

1. 以細筆畫出藤蔓的位子。

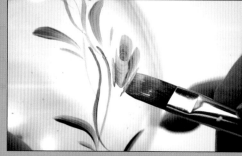

2. 用細筆在藤蔓上描繪出葉子。

4. 用線筆畫出花托。

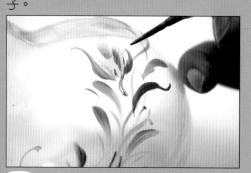

3. 用平筆以雙邊漸層的方式畫出花朵。

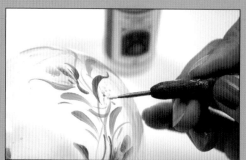

5. 用鐵筆點出小果實。

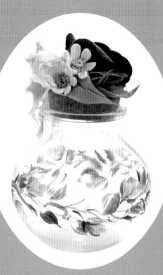

6. 使用超輕土捏出玫瑰花組合。

環保玻璃彩繪

使用圓筆

瓶蓋

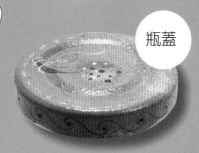

1. 用海綿沾上顏料後，輕拍鐵蓋，拍出深淺立體感效果。

2. 用形染筆沾出深淺輕拍圓形。

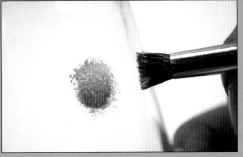

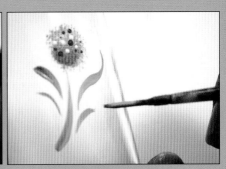

3. 用鐵筆點沾白色顏料輕點花蕊。

4. 用鐵筆點沾紅色顏料輕點花蕊。

5. 用細圓筆畫出花梗及葉形，用逗點筆法及S型畫法。

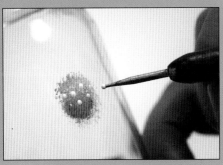

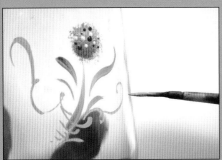

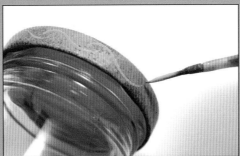

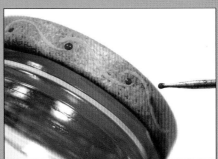

6. 用細筆隨性畫出淺色葉形。

7. 用細筆在瓶蓋側邊依個人喜好畫出細線條加以修飾。

8. 用鐵筆沾紅色系輕點小果實再修飾作品整體細部。

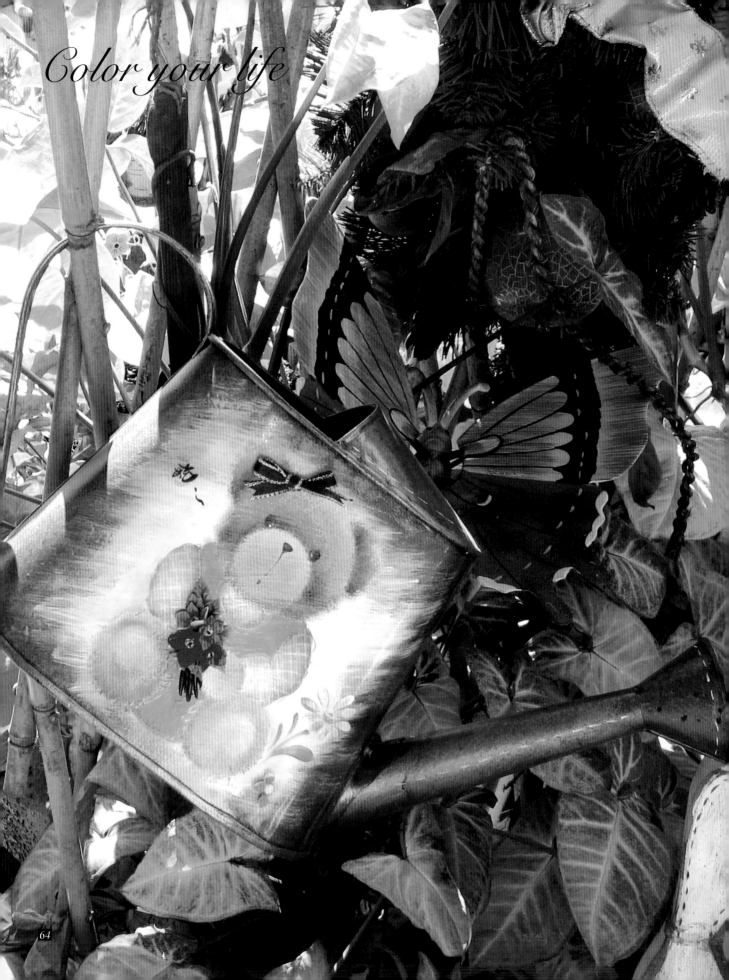

Color your life

小熊澆花器

使用形染筆

作品完成後便可上亮光漆以保護鐵器。

1. 先以轉印紙轉印小熊圖案,圖上熊寶寶的顏色及漸層面顯示立體感。

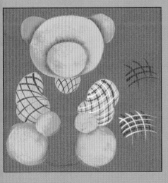

2. 再把衣服的底色平塗後,再畫出格子圖案,平塗上色。

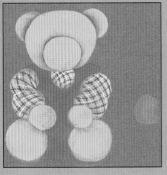

3. 熊寶寶的吊帶褲以平筆上色。

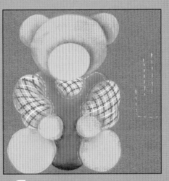

4. 以漸層畫法讓手背及吊帶褲顯現立體及漸層感。

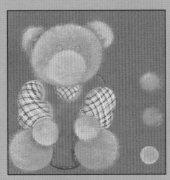

5. 形染筆的使用,先以輕輕拍打繞圓圈拍出圓形效果。

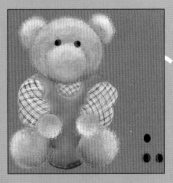

6. 再把亮面和眼睛畫出,眼睛先用黑色顏料平塗,再用單邊漸層半圓塗上藍色,使眼睛更具立體感。

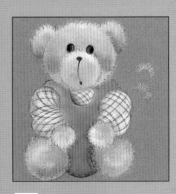

7. 把鼻子及毛髮細部修飾,用細筆一一的畫上羽毛,加上腮紅。

Color your life

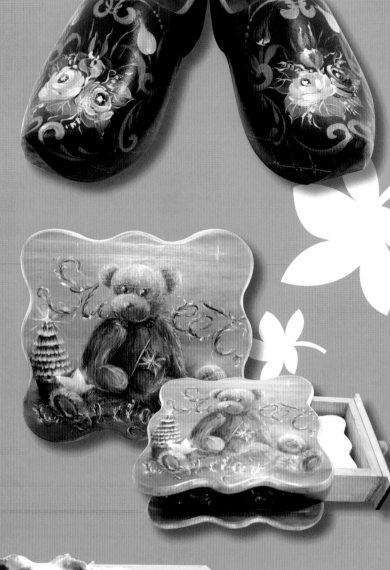

彩繪是可以
靈活運用在
任何地方

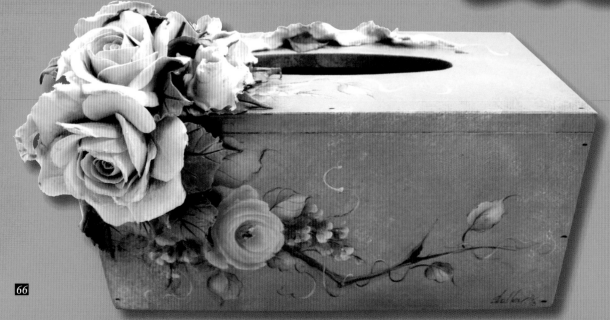

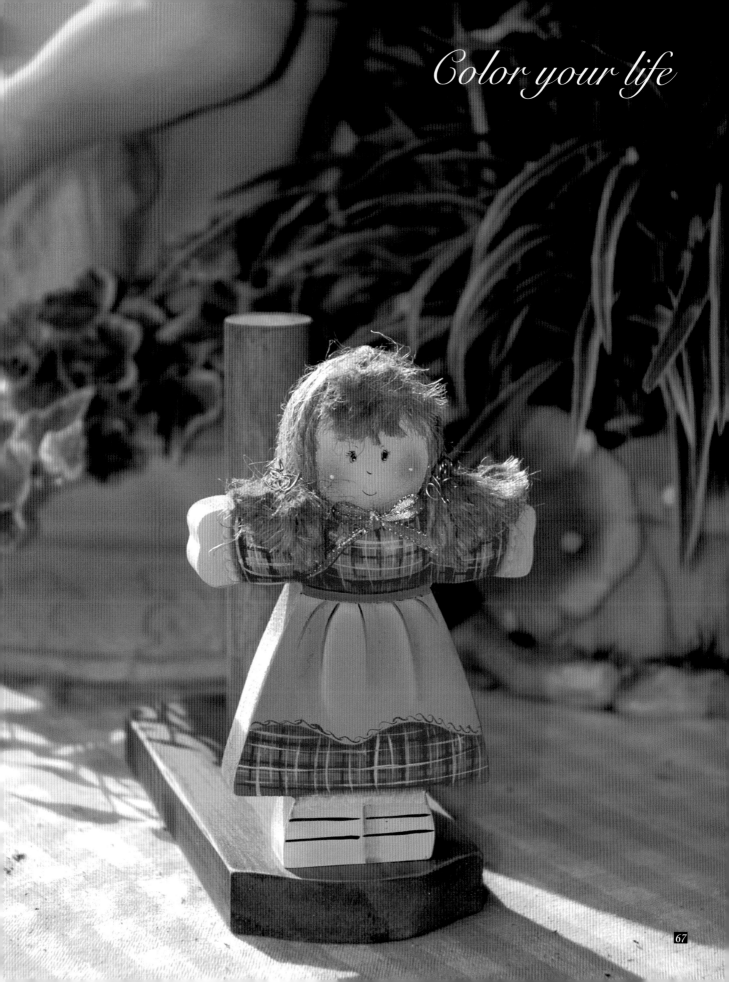

Color your life

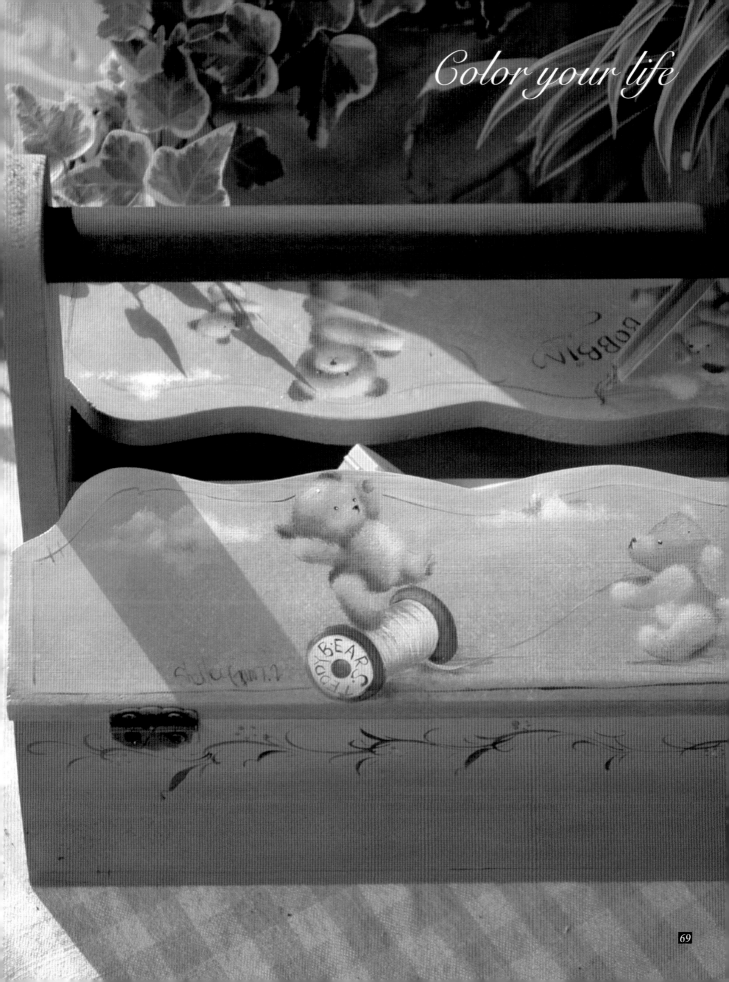

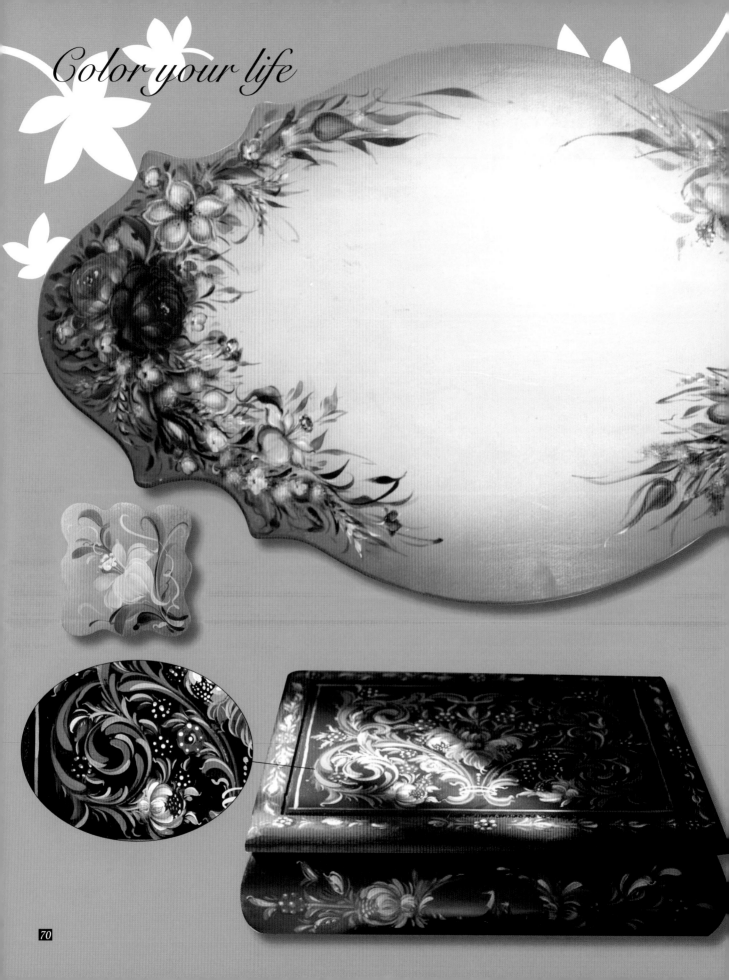

創造屬於自
己的彩繪作
品

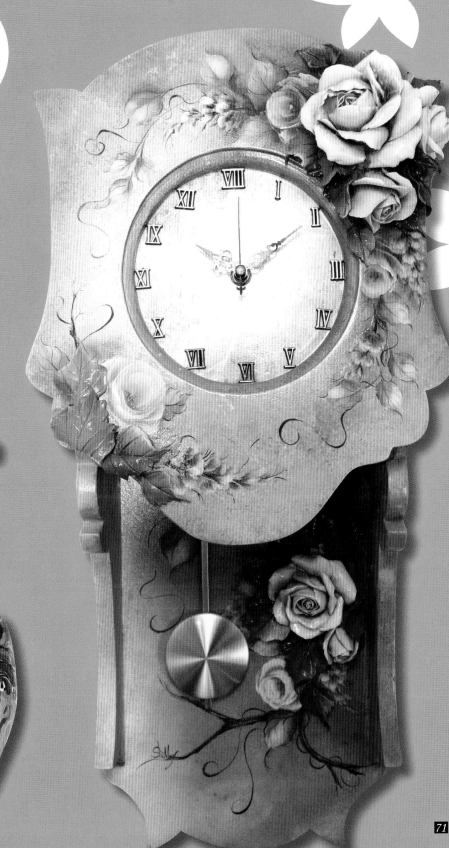

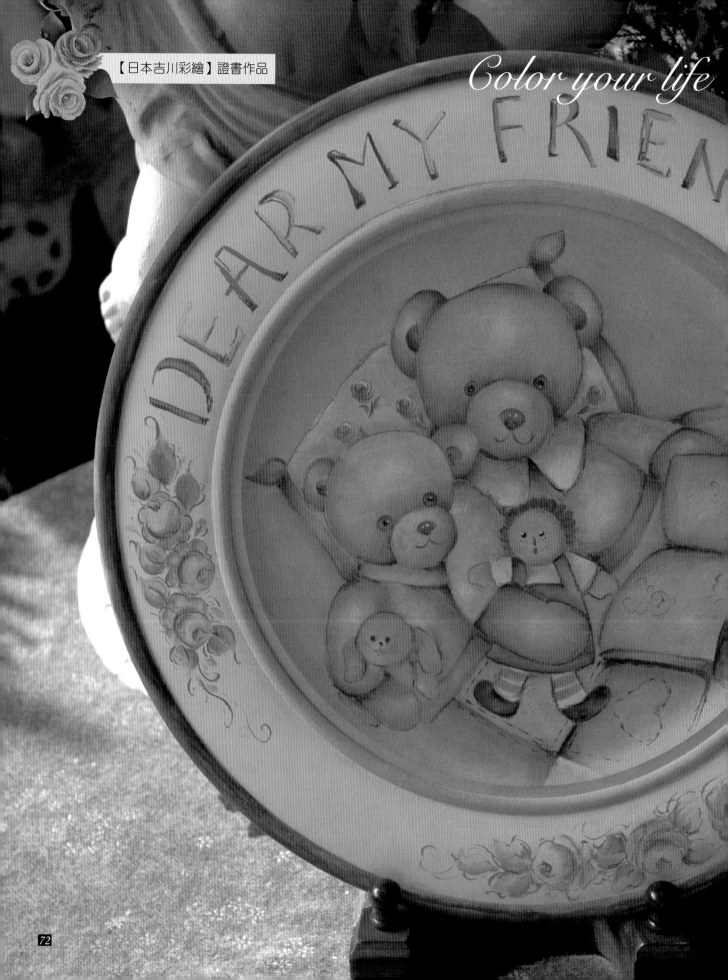

轉印圖稿
心型抱枕

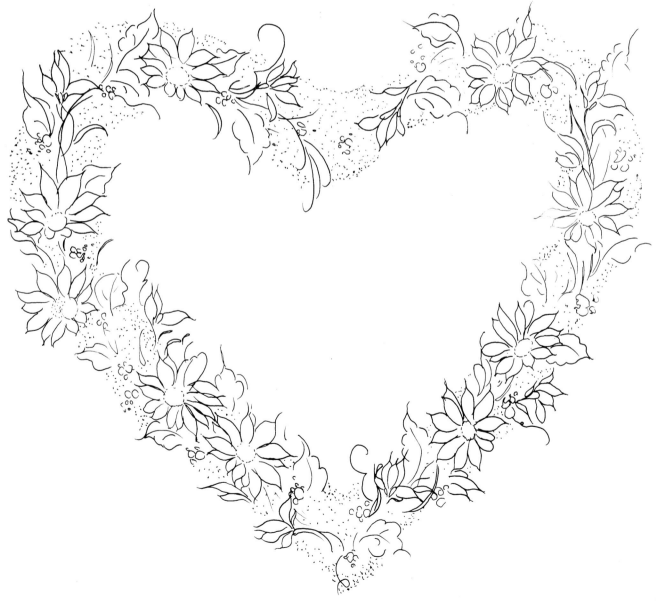

轉印圖稿
木製娃娃撲滿

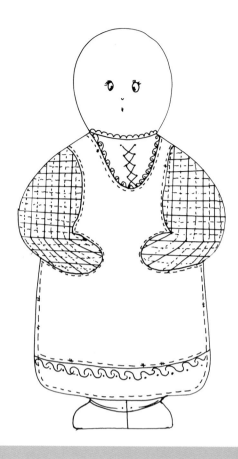

轉印圖稿
杯墊

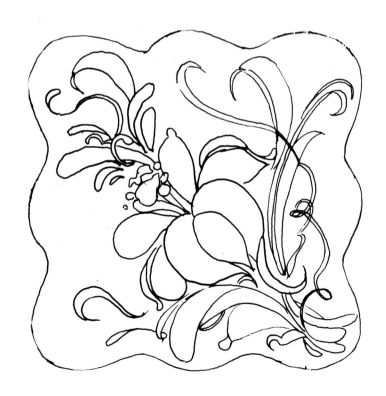

轉印圖稿
歐風手提袋

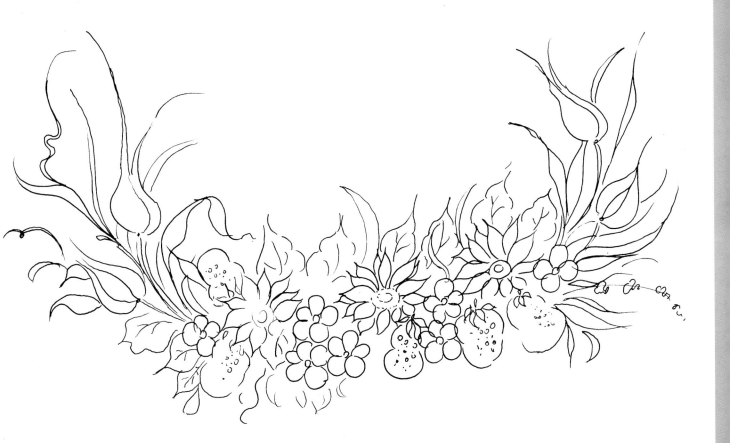

轉印圖稿
可愛鄉村兔
告示牌

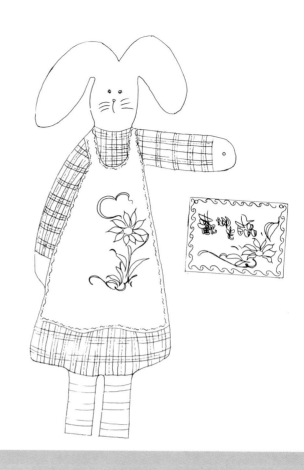

轉印圖稿
茶葉罐

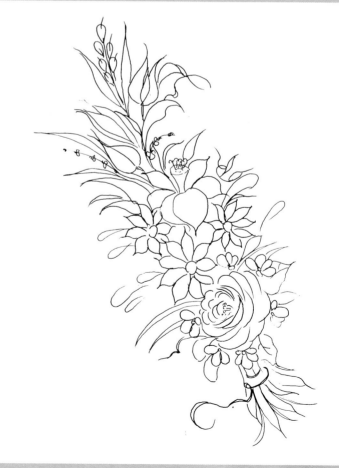

轉印圖稿
歐式時鐘

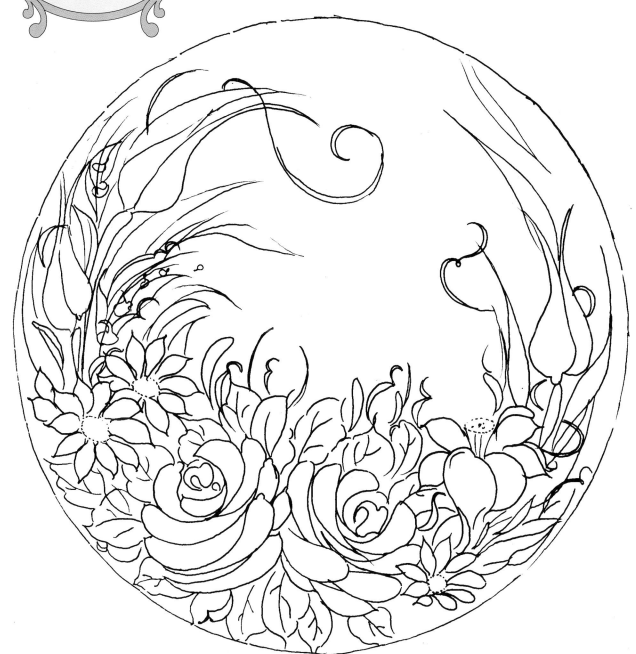

轉印圖稿
**木製豬寶寶
留言夾**

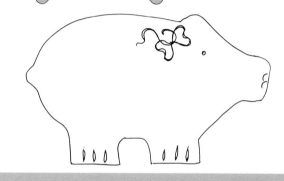

轉印圖稿
毛巾架

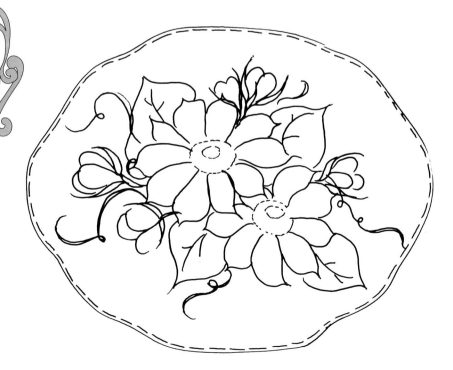

木製鄉村餐具

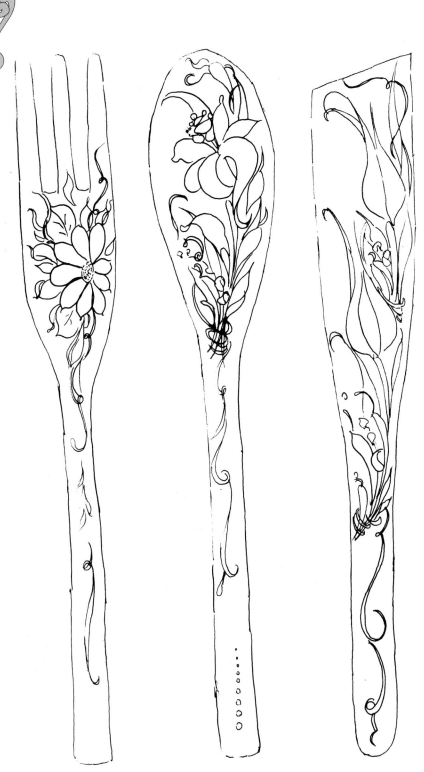

彩繪你的生活

作者	李靜宜
美編設計	陳怡任
封面設計	陳怡任

出版者	新形象出版事業有限公司
負責人	陳偉賢
地址	台北縣中和市235中和路322號8樓之1
mail	new_image322@hotmail.com
電話	(02)2927-8446　(02)2920-7133
傳真	(02)2929-0713
製版所	鴻順彩色印刷製版有限公司
印刷所	利林印刷股份有限公司

總代理	北星圖書事業股份有限公司
地址	台北縣永和市234中正路456號B1樓
門市	北星圖書事業股份有限公司
地址	台北縣永和市234中正路498號
電話	(02)2922-9000
傳真	(02)2922-9041
網址	www.nsbooks.com.tw
郵撥帳號	0544500-7北星圖書帳戶
本版發行	2007 年 5 月　第一版第一刷
定價	NT$ 380 元整

國家圖書館出版品預行編目資料

彩繪你的生活 / 李靜宜作.--第一版.-- 台北縣
中和市：新形象，2007[民96]
　面　：　公分
　ISBN 978-957-2035-98-6 (平裝)

1. 美術工藝

960　　　　　　　　96004757